그리고 싶은
예쁜 꽃

그리고 싶은
예쁜 꽃

다카하시 미야코 지음 | 박재현 옮김

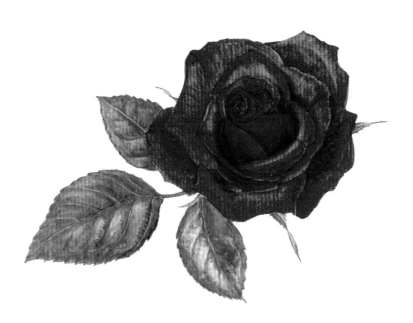

아트인북

Contents

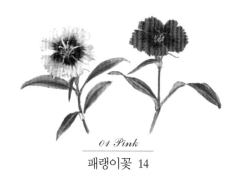

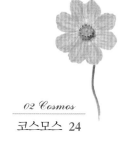

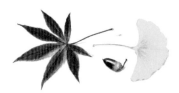

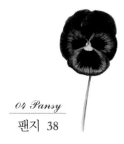

처음 붓을 든 분들에게

과거에 인생은 50년이라고 말하기도 했지만 평균 수명이 길어지면서 지금은 백세시대가 되었다. 누구나 노후를 맞기 때문에 어떻게 하면 풍요로운 노후생활을 보낼지를 생각하지 않으면 안 된다.

내가 운영하는 회화교실에 오는 분들은 육아를 끝냈거나 부모의 간병을 마치거나 간병을 하는 가운데 잠시 휴식을 취하거나 스트레스 해소를 하기 위해서 꽃을 그리고 싶다고 찾아온 사람들이 많다. 그리고 그림을 그리기 위한 기본적인 것을 이해하고 나면 '이런 거였다면 좀 더 일찍부터 시작했으면 좋았을 텐데'라고 말한다. 그러나 나는 '이 그림과 만나게 된 때가 당신에게 가장 좋은 시기'라고 말해준다. 그리겠다고 마음먹은 때가 좋은 때이다. 무언가를 시작하기에 늦은 때란 없다. 지금 이 책을 집어 들고 이 글을 읽는 것도 어떤 인연이다. 붓을 손에 쥐고 지금부터 시작해보자.

자신에게는 그림을 그리는 재능이 없다고 걱정하는 사람도 있을 테지만, 식물 그리기에 그런 재능은 필요 없다. 식물화는 식물을 있는 그대로 옮겨 그리는 것이다. 이것을 나는 자주 '어른들의 색칠공부'라고 말한다.

보통의 색칠공부와 다른 점은 식물화는 본래 식물도감을 위한 그림이기 때문에 몇 가지 약속이 있다는 점이다. 가장 중요한 것은 '정확히 그리는' 것이다. 실물의 크기를 측정하고 같은 크기로 그린다. 또한 실물과 같은 색이 되도록 채색을 확인하면서 그려야 한다. 이 책에서는 이 방법들을 이해하기 쉽게 설명하고 있다.

꽃 그리기에 필요한 것은 그림을 그리는 재능이 아니라 성실함과 끈기뿐이다. 식물을 좋아하고 꽃을 사랑하는 사람이라면 꼭 식물화 그리기에 도전해보자.

다카하시 미야코

도구를 갖추자

꽃을 그릴 때 필요한 최소한의 도구를 소개한다.
여러 회사에서 여러 가격대의 도구를 팔고 있는데 처음에는 구하기 쉬운 것부터 갖추자.

수채화 물감(투명성)

물감은 투명성이 있는 수채화 물감을 준비한다. 손쉽게 구할 수 있고 가성비가 높은 '홀베인 수채화 물감'을 권한다.

크림슨 레이크		샙 그린	
퀴나크리돈 스칼렛		테르 베르트	
오페라		올리브 그린	
브라이트 로즈		번트 엄버	
퀴나크리돈 바이올렛		옐로 오커	
퍼머넌트 바이올렛		퍼머넌트 옐로 레몬	
울트라 마린 딥		퍼머넌트 옐로 딥	
코발트 블루		차이니스 화이트	
퍼머넌트 그린 No.1		아이보리 블랙	

이 책에서 사용하는 색

이 책에서는 '홀베인 수채화 물감' 중에서 18개의 색을 사용한다.

배색 표기에 대하여

색 A ▶ 분홍 꽃의 중심

브라이트 로즈 + 퍼머넌트 바이올렛 =

8 : 2

혼색 후의 색

색을 섞을 때의 비율
이 경우는 혼색 후의 색을 '10'으로 했을 때 '8대 2'의 비율로 섞자는 의미다. 어디까지나 기준이 그렇다는 것으로 너무 정확하게 맞추려고 하지 않아도 좋다.

종이(수채화용)

종이는 화방에서 수채화용으로 구입한다. 이 책에서 사용하는 것은 홀베인에서 나온 수채지 'albireo'(F1~F4 사이즈)이다.

붓

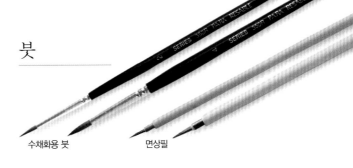

수채화용 붓 면상필

'수채화용 붓'과 '면상필'을 가는 붓과 굵은 붓으로 2개씩 준비한다. 기본적으로는 가는 붓은 '착색용'으로 굵은 붓은 '그러데이션 붓'(p.13 '그러데이션 붓의 사용법' 참고)으로 사용한다. 또한 수채화용 붓은 비교적 넓은 면적을 칠할 때, 면상필은 세밀한 부분을 칠할 때 사용한다. 사진은 홀베인의 PARA RESABLE 350R 시리즈의 2호와 4호(수채화용 붓), 하부텐소도 土生天祥堂의 오페크 붓 2호와 3호(면상필)이다.

연필(HB · B · 2B)

HB(테두리용), B(스케치용), 2B(그림자용)로 구분하면 편리하다.

팔레트와 접시

쉽게 구할 수 있는 것으로 준비한다.

지우개

플라스틱 지우개와 (있다면) 말랑한 지우개.

티슈

지나치게 많이 칠해진 물감을 닦거나 팔레트를 청소하는 등에 요긴하게 사용한다.

물통

더러워진 붓을 닦을 수 있을 정도의 크기라면 OK.

자

꽃의 크기를 측정할 때 사용한다. 20cm 정도면 된다.

행주

붓을 깨끗하게 닦거나 물기를 없앨 때 사용한다.

꽃 그리기의 과정을 알아보자

먼저 꽃을 어떻게 완성하는지 그 전체적인 과정을 살펴보자.
식물화 나름의 중요한 포인트에 대해서도 생각하며 시작해보자.

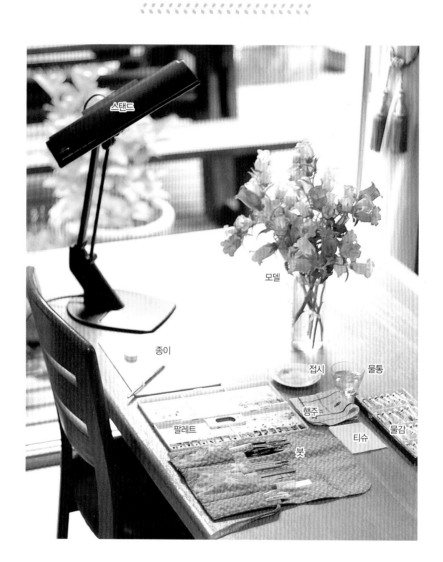

그리기 전 준비

그리고 싶은 꽃(모델)과 스탠드의 최고의 배치 · 그리고 싶은 꽃(모델)이 '전방 상좌
향 45도'에서 빛을 받도록 스탠드를 세팅한다. 태양빛이 들어오는 창이 그리는 사
람의 왼쪽에 오도록 책상을 배치하자. 그렇게 함으로써 모델에 적절한 빛이 닿고
음영의 모습을 파악하기가 쉬워진다.(이 세팅은 오른손잡이에게 적합한 것이다. 왼손잡
이의 경우는 좌우를 반대로 세팅하자)

1. 구도를 결정한다

같은 꽃을 그리더라도 방향이나 각도에 따라 인상이 달라진다. 가장 좋아 보이는 구도를 찾자.

정면? 조금 위쪽? 꽃의 가장 예쁜 모습을 찾아 구도를 정한다.

2. 테두리를 표시한다

자로 모델의 크기를 측정하고, HB 연필로 종이에 실제 크기대로 표시하고 테두리를 그린다.

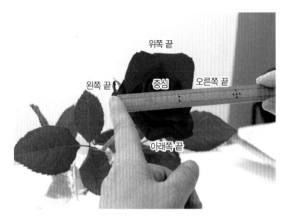

01 자로 꽃의 세로 길이와 가로 폭을 재고,

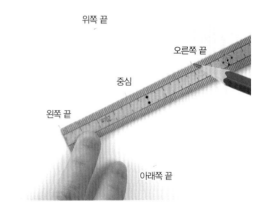

02 HB 연필로 종이에 그대로 표시한다.

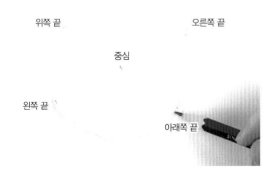

03 표시를 기준으로 꽃의 바깥 둘레를 옅게 표시한다.

04 꽃봉오리가 있는 꽃은 그 크기와 형태를 표시한다. 이들 선을 '테두리'라고 말한다.

3. 연필로 스케치하기

B 연필로 스케치를 한다.

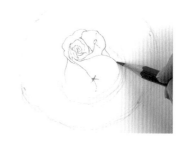

01 테두리 선을 기준으로 B 연필로 스케치를 한다.

02 잎도 같은 방식으로 그린다.

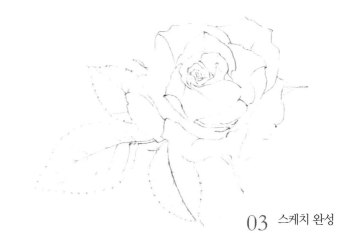

03 스케치 완성

4. 테스트 종이에 색을 만든다

색을 칠하기 전에 테스트 종이에 색을 만든다. 테스트 종이는 작품을 그리는 수채화 종이와 같은 것을 사용하여 길쭉하게(약 세로 2.5cm×가로 15cm) 자른다. 섞어서 만든 색을 테스트 종이에 칠한 뒤 실제 모델에 대어보고 색이 맞는지 확인하자.

 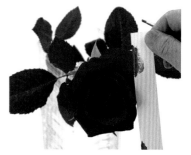

01 접시나 팔레트에서 색을 섞는다.

02 테스트 종이에 만든 색을 칠한다.

03 모델에 대어보고 색이 맞는지를 확인한다.

5. 수채 물감을 칠한다

수채 물감으로 칠하고 완성시킨다.

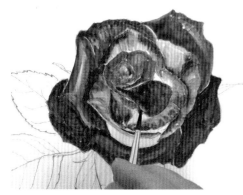

01 옅은 색으로 밑칠을 한다(밑칠하기).

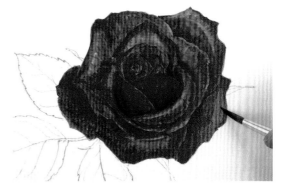

02 색이 진한 부분이나 그늘을 칠한다(겹쳐 칠하기).

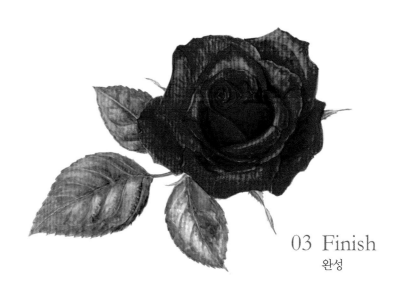

03 Finish
완성

Tip

그러데이션용 붓* 사용법

꽃의 색을 칠할 때 반드시 사용하게 되는 것이 그러데이션 붓이다.

01 처음에는 착색용 붓으로 색을 칠한다.

02 01이 마르지 않았을 때 그러데이션 붓으로 끝부분을 덧그리듯 음영을 주듯이 칠한다.

*깨끗한 물로 적시고 티슈로 물기를 제거한 붓

13

패랭이꽃

패랭이꽃에는 술패랭이꽃이나 수염패랭이 같은 심플한 꽃부터 화려한 8겹의 카네이션, 꽃이 작고 수수한 별꽃 등 여러 가지가 있다. 처음 그림을 그리는 사람에게는 꽃잎의 수가 적은 심플한 타입을 권한다. 겨울부터 봄에 걸쳐 모종이나 꽃꽂이용으로 쉽게 구할 수 있는 꽃이다. 일단 그려보자.

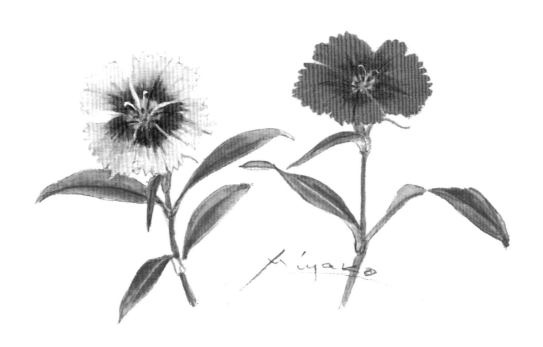

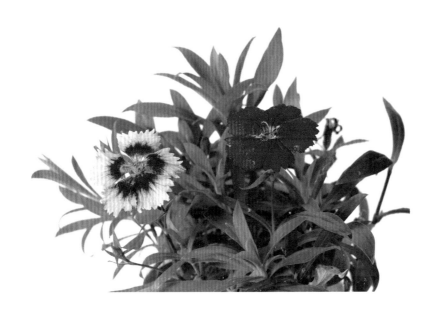

꽃 의 구 조 와 짧 은 지 식

패랭이꽃의 기본 구조는 꽃받침 5장, 꽃잎 5장, 수술 10개, 암술 1개(암술대 2개)이다.
그러나 꽃잎 위에 나와 있는 암술의 수가 일정하지는 않다. 꽃이 피고 난 뒤에 시간
이 지나면 암술의 수가 달라진다. 또한 패랭이꽃의 잎은 마주나기*이고, 위쪽의 잎
과 아래쪽 잎은 십자로 교차하여 난다(십자 마주나기라고 한다).

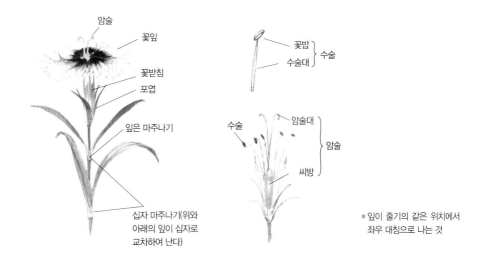

암술
꽃잎
꽃받침
포엽
잎은 마주나기
십자 마주나기(위와
아래의 잎이 십자로
교차하여 난다)

꽃밥
수술대 } 수술
수술
암술대
암술
씨방

*잎이 줄기의 같은 위치에서
좌우 대칭으로 나는 것

스케치를 한다

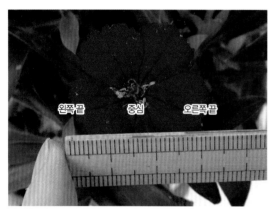

01 자로 모델 꽃의 가로 폭을 잰다.

02 그 길이를 종이에 그대로 표시한다.

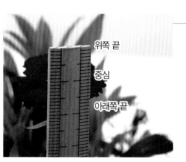

03 이번에는 세로 길이를 잰다. 시선을 움직이지 말고 측정한다.

Tip

안 좋은 예. 시선에서 벗어나 꽃의 세로 길이를 측정하고 있다

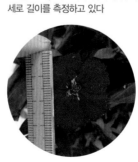

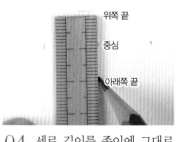

04 세로 길이를 종이에 그대로 표시한다.

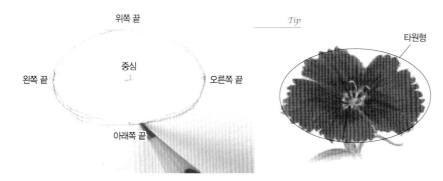

위쪽 끝

중심

왼쪽 끝 오른쪽 끝

아래쪽 끝

Tip

타원형

05 02와 04에 표시한 것을 가지고 타원형을 그린다.

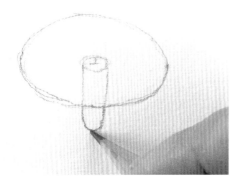

06 05의 선에 꽃받침을 그린다.

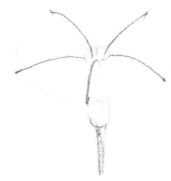

07 꽃잎의 중심선을 5개로 나눠 그린다. 타원은 지우개로 흐리게 한다.

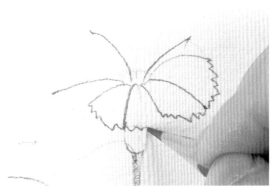

08 07의 중심선을 기준으로 꽃잎의 윤곽을 들쭉날쭉한 선으로 그려 넣는다

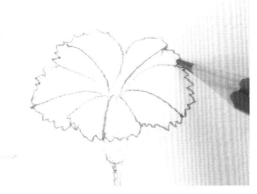

09 5장 모두 세심하게 그려 넣는다

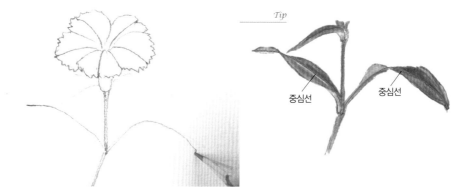

Tip

중심선 중심선

10 줄기를 그리고, 잎의 중심선을 그린다.

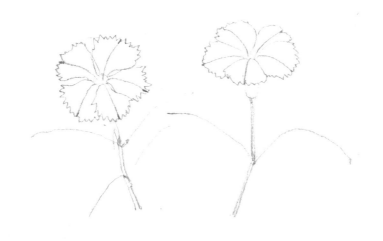

11 다른 패랭이꽃도 같은 방식으로 그린다.

Tip

윤곽선

윤곽선

12 중심선을 기준으로 잎의 윤곽선을 그린다.

13 이 잎은 도중에 앞뒤가 뒤집혀 있으니 모델을 잘 관찰하고 그리자.

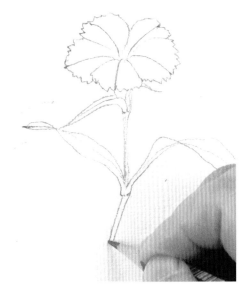

14 뿌리에 가까운 줄기 부분을
 그린다.

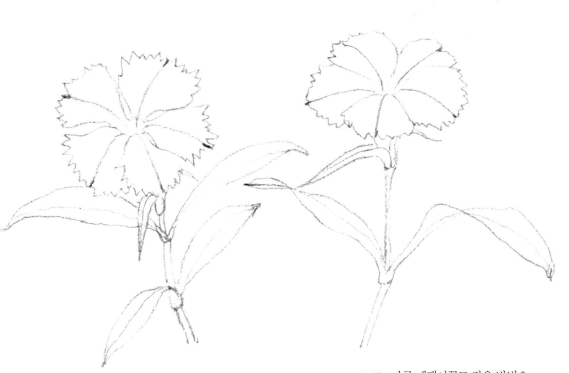

15 다른 패랭이꽃도 같은 방법으
 로 그렸다면 스케치는 끝.

분홍 꽃을 색칠한다

색A ▶ 분홍 꽃의 중심

 =

브라이트 로즈 + 퍼머넌트 바이올렛
8 : 2

색B ▶ 분홍 꽃잎

브라이트 로즈

색C ▶ 중심의 초록

샙 그린

색D ▶ 암술

차이니스 화이트

색E ▶ 수술의 꽃밥

 =

퍼머넌트 바이올렛 + 아이보리 블랙
7 : 3

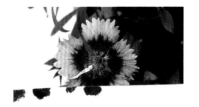

16 테스트 종이로 모델 꽃의 색과 비교하면서 색A를 만든다.

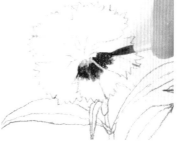

17 꽃잎 중심의 모양을 색A로 그리고 주름을 따라서 그린다.

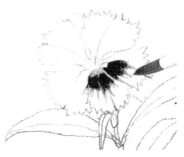

18 17이 마르지 않았을 때 그러데이션 붓으로 끝부분을 겹쳐 칠한다.

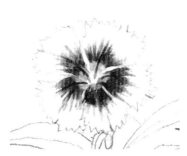

19 남은 꽃잎도 같은 방법으로 칠한다.

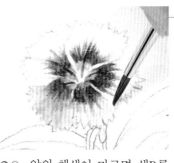

20 앞의 채색이 마르면 색B를 꽃잎에 옅게 칠한다.

Tip

같은 색이라도 물의 양으로 색채의 느낌이 달라진다.

브라이트 로즈 (물기 조금)　브라이트 로즈 (물기 많게)

21 5장 모두 세심하게 칠한다.

22 꽃 중심에 색C를 칠한다.

23 색D는 물감 튜브에서 바로 붓으로 찍어,

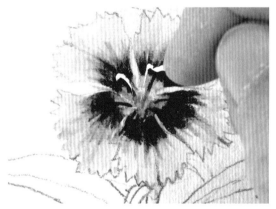

24 그대로 암술의 암술대를 그린다.

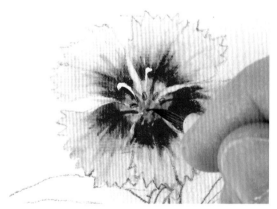

25 수술의 꽃밥은 색E로 옅게 그린다.

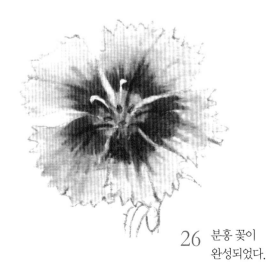

26 분홍 꽃이 완성되었다.

빨간 꽃을 색칠한다

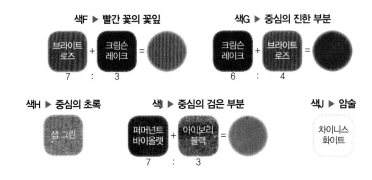

색F ▶ 빨간 꽃의 꽃잎

브라이트 로즈 + 크림슨 레이크 =
7 : 3

색G ▶ 중심의 진한 부분

크림슨 레이크 + 브라이트 로즈 =
6 : 4

색H ▶ 중심의 초록

샙 그린

색I ▶ 중심의 검은 부분

퍼머넌트 바이올렛 + 아이보리 블랙 =
7 : 3

색J ▶ 암술

차이니스 화이트

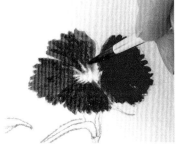

27 꽃잎을 색F로 주름을 따라서 칠한다.

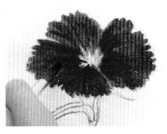

28 중심의 조금 진한 부분은 27 이 마르고 난 뒤에 색G로 겹쳐 칠한다.

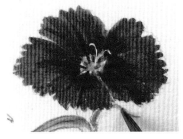

29 중심에 초록(색H)과 검정(색I) 을 칠하고, 색J로 암술을 그려 넣는다.

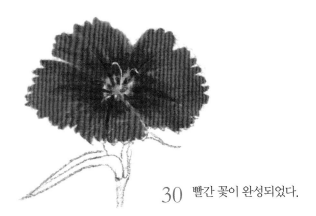

30 빨간 꽃이 완성되었다.

Step 4

줄기와 잎을 색칠한다

색K ▶ 잎　　**색L ▶ 연결 부분의 붉은 부분**

테르
베르트

브라이트
로즈

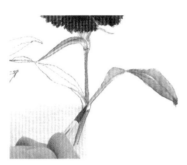

31　색K로 줄기와 잎을 칠해간다.

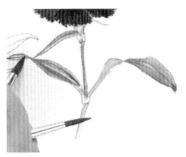

32　31이 마른 뒤에 색이 진한 부분에 같은 색K를 겹쳐 칠해 변화를 준다.

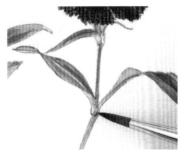

33　줄기와 잎의 연결 부분에 붉은 부분이 있기 때문에 색L로 그려 넣는다.

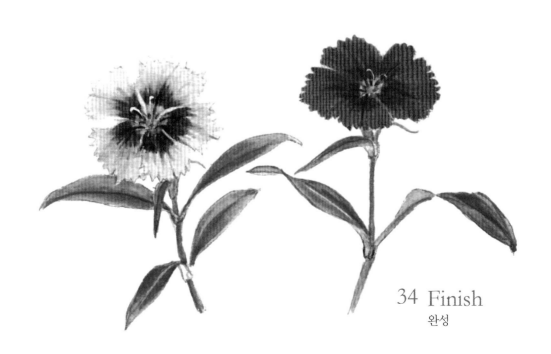

34 Finish
완성

코스모스

비교적 간단히 그릴 수 있는 대표적인 가을꽃이 코스모스다. 여성들이 좋아하는 꽃 베스트3에 늘 꼽히는 아름답고 여린 꽃이기도 하다. 코스모스는 8월 후반부터 11월까지 오래도록 피기 때문에 손쉽게 구할 수 있는 꽃이다. 또 입을 생략하고 꽃만 그려도 그림이 되기 때문에 이번 기회에 꼭 그려보자.

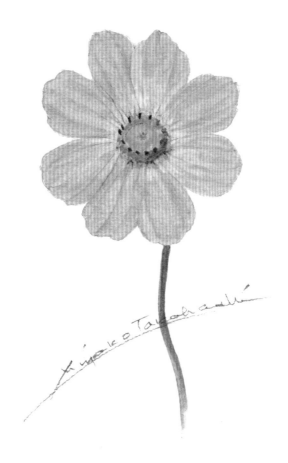

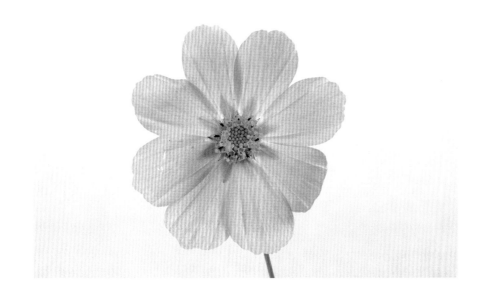

꽃의 구조와 특징

코스모스는 한 송이의 꽃으로 보이지만, 국화과로 정확히 말하면 꽃들의 집합체이다. 꽃의 아파트 같은 것이라 보면 된다. 그렇다면 진짜 꽃은 무엇일까? 바로 중심의 노란색 부분의 하나하나가 꽃이다(관상화). 작은 꽃은 곤충을 불러들이기 어렵기 때문에 꽃들이 모여서 하나가 되고 그 주위에 장식(설상화)을 달아서 화려해진 것이 지금의 코스모스 모습이다.

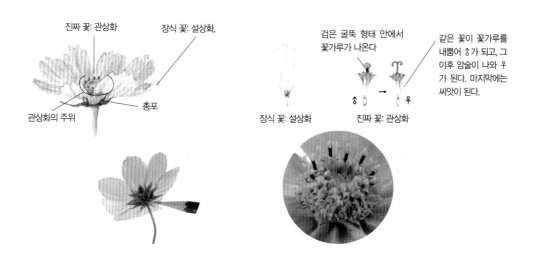

진짜 꽃: 관상화

장식 꽃: 설상화.

관상화의 주위

총포

검은 굴뚝 형태 안에서 꽃가루가 나온다

같은 꽃이 꽃가루를 내뿜어 ♂가 되고, 그 이후 암술이 나와 ♀가 된다. 마지막에는 씨앗이 된다.

장식 꽃: 설상화

진짜 꽃: 관상화

♂

♀

Step 1

스케치를 한다

01 꽃의 크기를 자로 재고 종이에 원래의 크기대로 표시한다(p.16 참조). 꽃 중심에 × 표시를 한다.

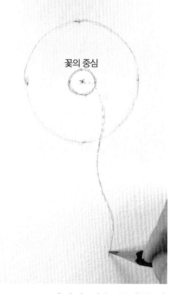

꽃의 중심

02 ×표시에서 뻗은 줄기를 가볍게 그려 넣는다.

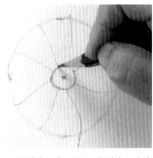

03 모델을 잘 보고 타원을 대략 8등분한다.

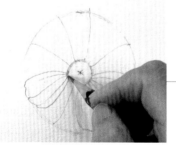

04 **03**을 기준으로 꽃잎의 형태를 그린다. 꽃잎이 겹쳐지는 부분을 잘 관찰하자.

Tip

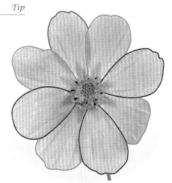

빨강…가장 위에 있는 꽃잎
파랑…빨강 아래에 있는 꽃잎
초록…가장 아래에 있는 꽃잎

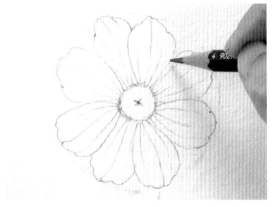

05 꽃잎의 가느다란 주름을 그린다.

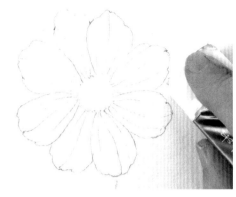

06 01~03에서 그려넣은 테두리 선을 지우개로 지운다.

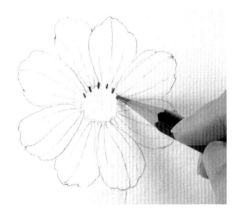

07 2B 연필로 관상화를 그린다. 뒤쪽은 길게 앞쪽은 짧게 그린다.

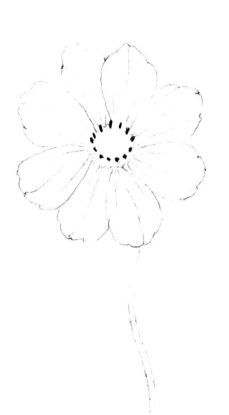

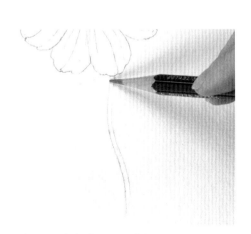

08 줄기를 두 개의 선으로 그린다.

09 스케치 완성.

색칠한다

색A ▶ 꽃잎

브라이트 로즈

색B ▶ 꽃의 중앙 부분

퍼머넌트 옐로 레몬 + 퍼머넌트 옐로 딥 =

9 : 1

색C ▶ 꽃의 중심

샙 그린

색D ▶ 줄기 · 줄기 그림자 · 관상화의 어두운 부분

올리브 그린 + 샙 그린 =

7 : 3

색E ▶ 꽃잎의 주름 · 그림자

퍼머넌트 바이올렛

색F ▶ 꽃가루

퍼머넌트 옐로 레몬

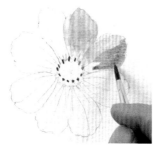

10 꽃잎을 색A로 바깥쪽에서 안쪽을 향해 옅게 칠해간다.

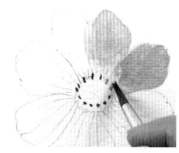

11 10이 마르지 않았을 때 그러데이션 붓으로 꽃잎의 안쪽을 덧칠한다.

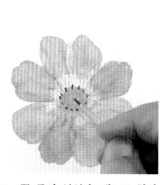

12 8장 모두 세심하게 색칠한다.

13 꽃 중앙 부분을 색B로 칠하고, 마르지 않았을 때 중심에 색C를 칠한다.

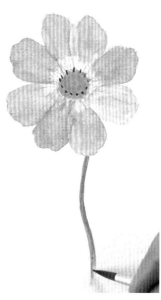

14 줄기의 바탕을 색D로 칠한다.

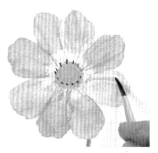

15 꽃잎의 주름을 색E로 옅게 그린다.

16 꽃잎이 서로 겹쳐지는 그림 자 부분도 색E로 칠한다.

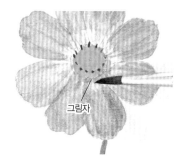

그림자

17 관상화들의 아랫부분 그림자 도 색E로 칠한다.

18 관상화들 주변의 붉은 부분은 색A로 살며시 칠한다.

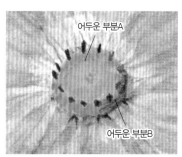

어두운 부분A

어두운 부분B

19 색D로 관상화가 모인 곳의 어두운 부분(A와 B)을 그린다.

Tip

20 색F를 직접 물감 튜브에서 붓으로 찍어 꽃가루를 점점 이 그려 넣는다.

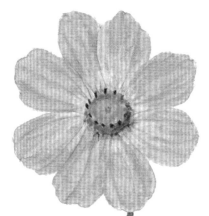

21 Finish

줄기의 진한 부분 을 색D로 덧칠하 면 완성.

단풍잎과 은행잎

가을은 식물이 추운 겨울로부터 스스로를 지키기 위해 시시각각 그 색을 바꿔가는 즐거운 계절이다. 이번 주제는 처음 그림에 도전하는 사람도 절대 실패하지 않는 '간단 스케치'를 한다. 이파리와 나무 열매를 주워서 흰 종이 위에 자유로이 놓는다. 그러면 그림의 이미지가 완성된다. 이후에는 채색만 하면 되기 때문에 간단하다.

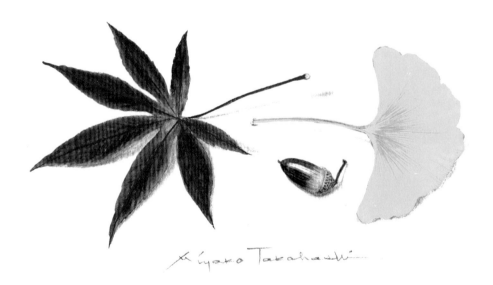

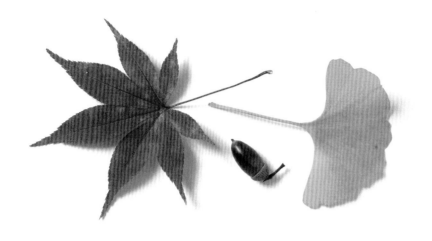

꽃 의 구 조 와 특 징

살아있는 화석이라 불리는 은행나무는 심플한 형태와 인상적인 노란색으로 구성되어 있기 때문에 그림으로 그리기가 쉽다. 단풍잎은 사람의 손과 비슷하고 가운뎃손가락을 정점으로 한 좌우대칭이라고 생각하자. 찢어진 이파리 끝부분을 연결하는 바깥 둘레와 갈라지기 시작하는 부분의 안쪽 둘레의 위치 관계를 먼저 표시하면 그리기가 쉬워진다.

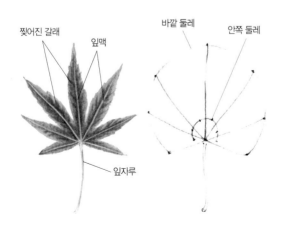

Step 1

스케치를 한다

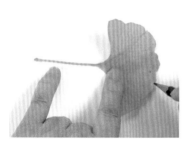

01 은행잎을 종이에 엊고 윤곽을 연필로 가볍게 따라 그린다.

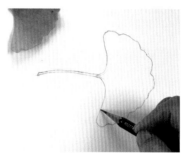

02 은행잎을 빼내고 다시 실물을 잘 보면서 01의 선을 따라 윤곽의 형태를 또렷이 한다.

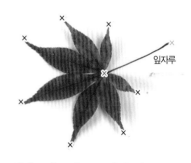

잎자루

03 단풍잎도 종이에 엊고 주요한 위치를 연필로 표시한다.

빨간색× ···단풍잎의 중심
검은색× ···7장의 찢어진 갈래의 끝
파란색× ···잎자루의 끝

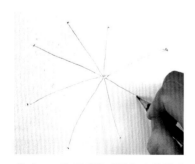

04 03의 표시를 기준으로 중심과 끝을 연결하는 잎맥의 선을 그린다. (이해를 위해 진하게 그렸지만, 실제로는 엹게 그리자)

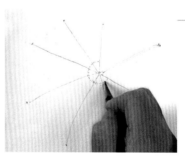

05 잎이 7장으로 갈라지는 위치를 연결하는 안쪽 둘레를 표시한다.

Tip

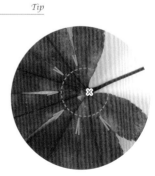

06 실물 모델을 잘 살펴보고 7장
으로 찢어진 이파리의 윤곽
을 대략적으로 옅게 그린다.

Tip

종이를 돌려가면서 그리면 쉽게 그릴 수 있다.

07 톱니바퀴 같은 잎의 들쭉날
쭉한 테두리를 세심하게 그
려 넣는다.

08 도토리도 종이에 직접 얹은
뒤에 대충 윤곽을 그린다.

09 도토리를 빼고 실물을 잘 관찰
하면서 08의 선을 따라서 윤
곽의 형태를 뚜렷하게 그린다.

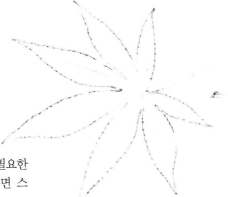

10 대충 그린 선 중에 불필요한
부분을 지우개로 지우면 스
케치는 완성.

색칠한다

색A ▶ 은행잎 · 단풍잎의 바탕

퍼머넌트
옐로 레몬

색B ▶ 은행잎의 가는 주름

샙 그린

색C ▶ 단풍잎의 붉은 부분

퀴나크리돈
스칼렛 + 오페라 =

8 : 2

색D ▶ 도토리

번트 엄버 + 퀴나크리돈
바이올렛 + 아이보리
블랙 =

8 : 1 : 1

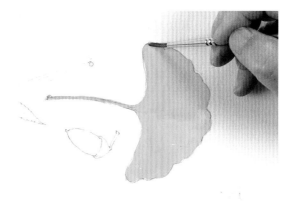

11 색A로 은행잎 전체를 칠한다.

12 11이 마르면 색B로 그림의 순서대로 부채 모양
의 가는 주름을 옅게 그려 넣는다.

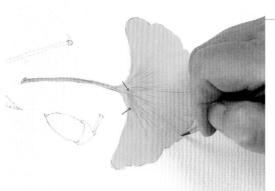

Tip

가는 선은 테스트 종이에
따로 연습하는 것이 좋다.

13 12의 선을 참고하여 선 사이에 주름을 가늘게 그
려 넣는다. 안쪽(→)에는 같은 색B로 가볍게 덧
그린다.

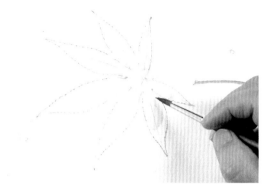

14 색A로 단풍잎의 바탕을 옅게 칠한다. 끝에는 희게 남긴다.

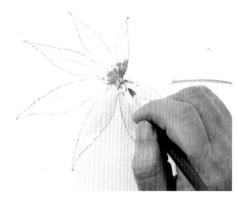

15 14가 마르면 색C로 중심 부근을 반점 모양으로 칠한다.

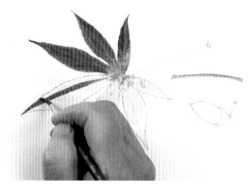

16 색C로 이파리의 갈라진 부분을 한 장씩 칠한다.

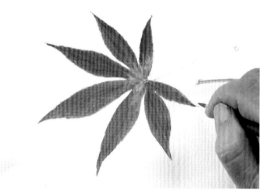

17 잎의 갈라진 부분을 모두 칠했다. 15에서 칠한 반점 모양을 잘 남기는 것이 포인트다.

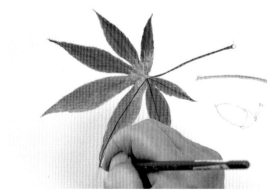

18 색C로 잎맥을 그린다.

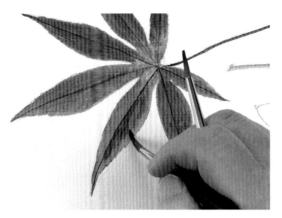

19 　잎맥을 따라 색C로 음영을 준다. 끝부분은 그러 데이션 붓으로 덧칠한다.

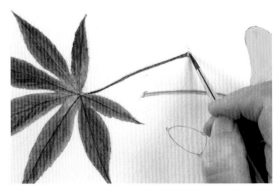

20 　색C로 잎자루를 칠한다.

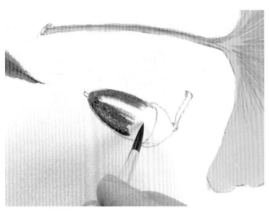

21 　색D로 도토리의 표면을 칠한다.

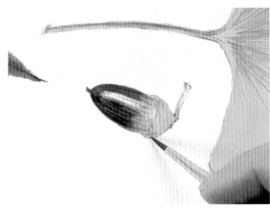

22 　색D를 옅게 하여 도토리의 밝은 부분을 칠한다.

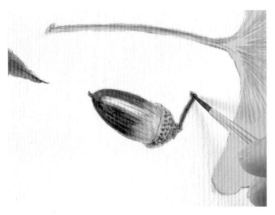

23 　색D로 도토리의 주름과 깍정이 부분을 칠한다.

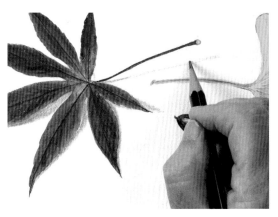

24 2B 연필로 단풍잎의 그림자를 옅게 그려 넣는다.

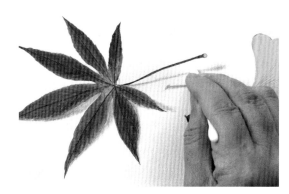

25 24에서 그린 그림자를 면봉으로 문지른다.

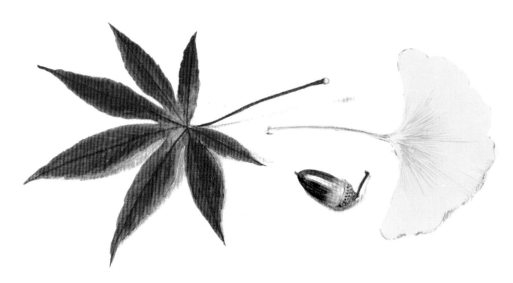

26 Finish

은행잎에도 24, 25의 방법으로 그림자를
넣으면 완성.

팬지

11월부터 5월까지 계속 피는 팬지나 비올라는 생명력이 강한 꽃이다. 스위스 산악지대에 고즈넉하게 피어 있는 삼색제비꽃이 다채롭게 교배되어 지금은 전 세계에 널리 퍼져 있다. 잎까지 그리는 것은 조금 어려운 일이니 우선 꽃만 그려보자. 짙은 색으로 덧칠하기 때문에 초보자도 쉽게 그릴 수 있다.

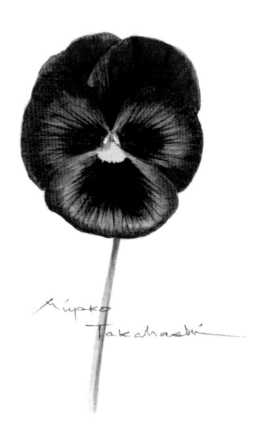

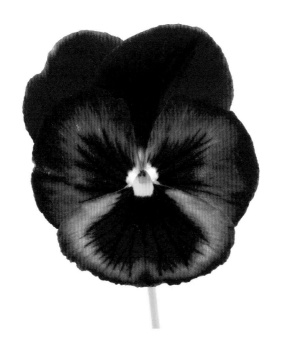

꽃 의 구 조 와 특 징

팬지가 피는 아직은 추운 시기에 활동하는 곤충은 나비가 아니라 벌이나 꽃등에다. 그들 곤충에게 꿀이 있는 곳을 가르쳐주는 것이 팬지의 가운데에 있는 노란 부분이다. 곤충은 가장자리에 붙어 있는 흰 솜털에 매달려 꿀을 빨아먹는다. 작은 부분이지만 세밀하게 그리자.

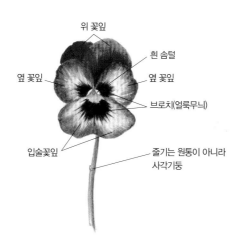

위 꽃잎

흰 솜털

옆 꽃잎

옆 꽃잎

브로치(얼룩무늬)

입술꽃잎

줄기는 원통이 아니라
사각기둥

스케치를 한다

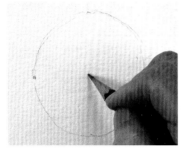

01 자로 꽃의 크기를 측정하고 종이에 실제 크기대로 표시 한다.(p.16 참조)

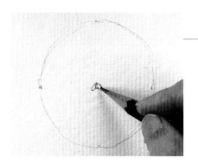

02 중심에 있는 암술과 솜털을 그린다.

Tip

솜털 솜털

암술

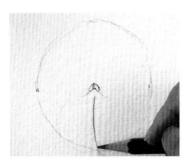

03 입술꽃잎의 중심선을 그린다.

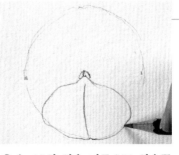

04 03의 선을 기준으로 입술꽃 잎의 윤곽을 그린다.

Tip

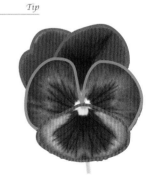

빨강…입술꽃잎(1장)
파랑…옆 꽃잎(2장)
초록…위 꽃잎(2장)

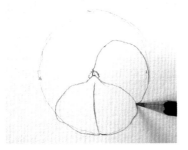

05 모델을 잘 보고 옆 꽃잎의 윤곽을 그린다.

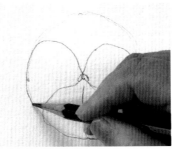

06 다른 한 장의 옆 꽃잎 윤곽도 그린다.

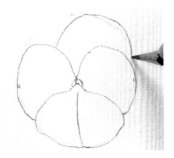

07 위 꽃잎의 윤곽도 그린다.

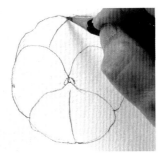

08 다른 한 장의 위 꽃잎 윤곽도 그린다.

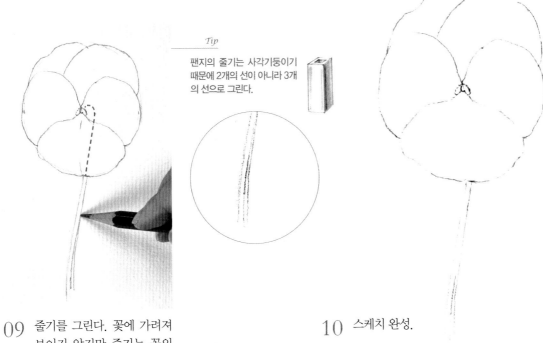

Tip

팬지의 줄기는 사각기둥이기 때문에 2개의 선이 아니라 3개의 선으로 그린다.

09 줄기를 그린다. 꽃에 가려져 보이지 않지만 줄기는 꽃의 중심에서 곡선으로 뻗어 있다는 것을 의식하고 그리자.

10 스케치 완성.

Step 2

색칠하다

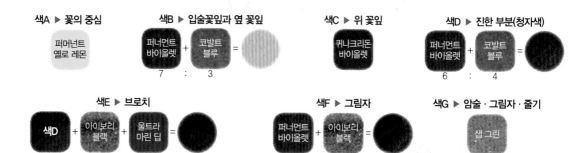

색A ▶ 꽃의 중심
퍼머넌트 옐로 레몬

색B ▶ 입술꽃잎과 옆 꽃잎
퍼머넌트 바이올렛 + 코발트 블루 =
7 : 3

색C ▶ 위 꽃잎
퀴나크리돈 바이올렛

색D ▶ 진한 부분(청자색)
퍼머넌트 바이올렛 + 코발트 블루 =
6 : 4

색E ▶ 브로치
색D + 아이보리 블랙 + 울트라 마린 딥 =
8 : 1 : 1

색F ▶ 그림자
퍼머넌트 바이올렛 + 아이보리 블랙 =
5 : 5

색G ▶ 암술 · 그림자 · 줄기
샙 그린

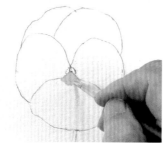

11 색A로 꽃의 중심을 진하게 칠한다. (암술과 솜털은 칠하지 않는다)

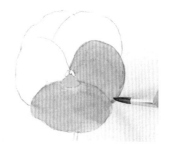

12 11이 마르면 색B로 입술꽃잎 과 옆 꽃잎을 옅게 칠한다.

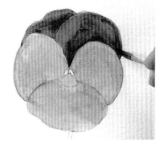

13 12가 마르면 색C로 위 꽃잎 을 칠한다.

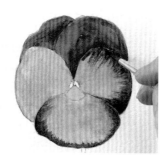

14 색D로 입술꽃잎과 옆 꽃잎의 진한 부분을 칠한다.

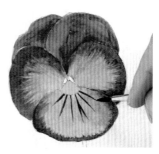

15 색E로 입술꽃잎의 브로치를 부채꼴 모양으로 그려 넣는다.

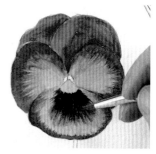

16 같은 색E로 15에서 그려 넣 은 선의 사이를 메우듯이 브 로치를 키워간다.

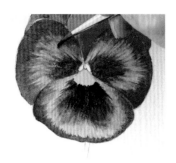

17 더욱 세심하게 브로치를 채워간다.

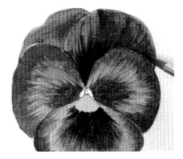

18 색C로 위 꽃잎 부분을 진하게 그린다. 물감에 물을 적게하여 칠하면 벨벳 느낌을 표현할 수 있다.

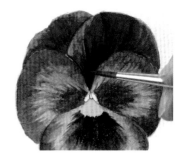

19 색F로 위 꽃잎에 드리워지는 옆 꽃잎의 그림자를 그려 넣는다.

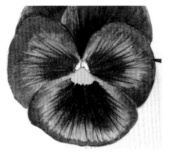

20 색D로 입술꽃잎과 옆 꽃잎의 브로치에 다시 선을 그려 넣는다.

21 색G로 암술에 아주 작은 선을 그려 넣고, 같은 색으로 솜털이 입술꽃잎에 드리우는 그림자를 아주 옅게 그려 넣는다.

22 색G로 줄기를 칠한다. 색이 진한 부분은 마른 뒤에 다시 한 번 같은 색G로 덧칠한다.

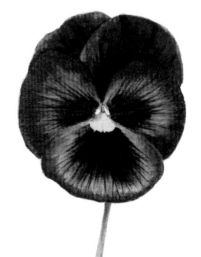

23 Finish
완성

아이비

식물화에서는 꽃을 그리는 것보다 잎을 그리는 것이 더 어렵다고 한다. 잎맥의 수가 많으면 많을수록 어려워진다. 이번엔 잎맥의 수가 적어 비교적 간단하게 그릴 수 있는 아이비를 그려보자. 단 한 장의 잎이라도 잘 관찰하고 섬세하게 그리면 그것은 이미 예술이다.

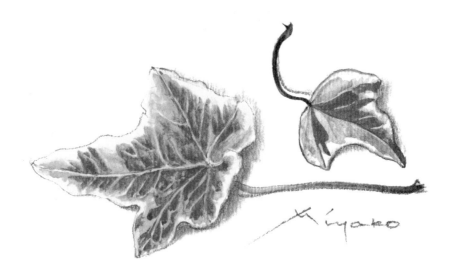

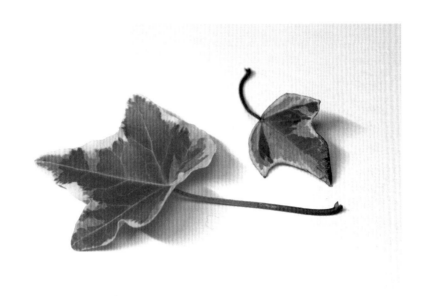

꽃 의 구 조 와 특 징

담쟁이덩굴이라고도 하지만 이 말보다는 영어명인 아이비로 널리 알려
져 있다. 아이비에도 여러 종류가 있는데, 크림색 모양이 들어간 이 '베이
젤라'라는 품종을 선택하면 재미있는 그림이 된다. 잎의 초록이 분홍으로
바뀐 것은 추위로 인해 변화한 것이다.

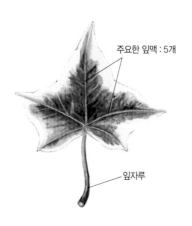

주요한 잎맥 : 5개

잎자루

Step 1

스케치를 한다

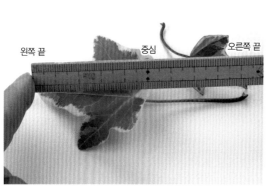

01 자로 아이비 잎의 가로 폭을 잰다.(p.16쪽 참조)

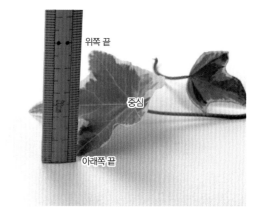

02 세로 길이도 잰다.

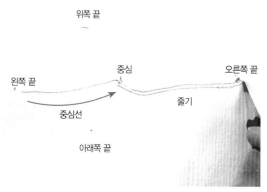

03 01과 02를 기준으로 종이에 표시를 하고 잎의 중심선과 줄기를 그린다.

04 모델을 잘 관찰하고 입의 윤곽을 옅게 대충 그린다.

05 중심에서 뻗은 잎맥 선을 그린다.

06 모델을 잘 관찰하고 윤곽을 또렷이 그린다.

07 작은 잎도 마찬가지로 01~06의 과정대로 그린다.

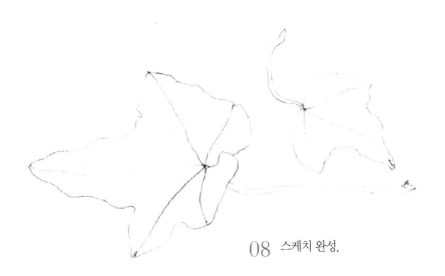

08 스케치 완성.

Step 2

색칠한다 1

색A ▶ 잎의 바탕

차이니스 화이트 + 퍼머먼트 옐로 레몬 =

8 : 2

색B ▶ 큰 잎·작은 잎의 초록

샙 그린 + 테르 베르트 =

7 : 3

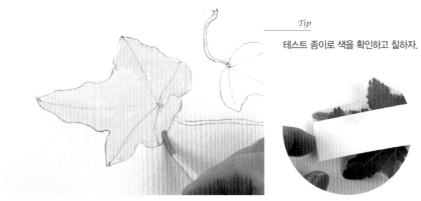

Tip

테스트 종이로 색을 확인하고 칠하자.

09 색칠하기 전에 선을 지우개로 흐릿하게 지우고, 색A로 잎의 바탕을 칠한다.

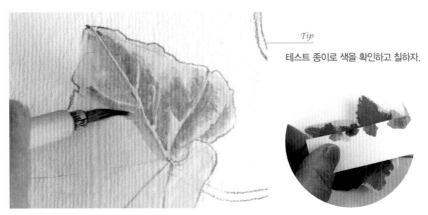

Tip

테스트 종이로 색을 확인하고 칠하자.

10 **09**가 마르면 색B로 잎의 초록을 칠하기 시작한다. 가느다란 잎맥을 피하면서 칠한다.

색칠한다 2

색B ▶ 큰 잎 · 작은 잎의 초록

샙 그린 + 테르 베르트 =

7 : 3

색C ▶ 큰 잎의 진한 초록

색B + 울트라 마린 딥 =

8 : 2

색D ▶ 줄기

옐로 오커 + 번트 엄버 =

7 : 3

색E ▶ 줄기의 진한 초록 · 작은 잎의 진한 초록

샙 그린

색F ▶ 줄기의 진한 갈색

번트 엄버

색G ▶ 작은 잎의 빨간색

크림슨 레이크

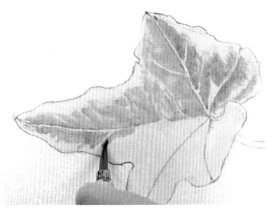

11 색B로 잎의 초록을 전체적으로 칠한다. 역시 잎 맥은 피하면서 칠하고 색 끝에는 그러데이션 붓 으로 덧칠한다.

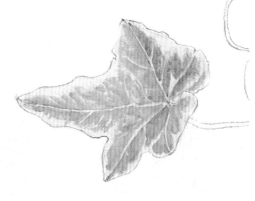

12 초록 부분이 칠해졌다.

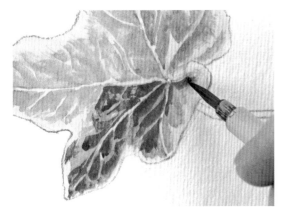

13 12가 마르면 잎 가운데에서도 특히 진하게 보이 는 부분을 색C로 칠한다.

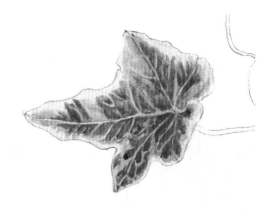

14 진한 초록 부분이 칠해졌다.

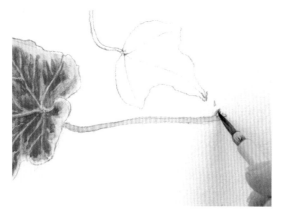

15 줄기를 색D로 칠한다.

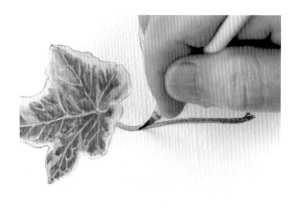

16 15가 마르면 진한 초록 부분에 색E를 덧칠하고, 진한 갈색 부분에 색F를 덧칠한다.

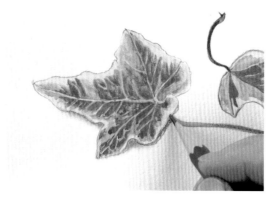

17 2B 연필로 그림자를 옅게 그려 넣는다.

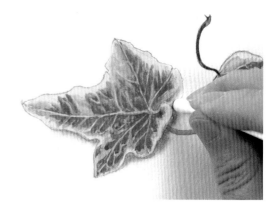

18 17에서 넣은 그림자를 면봉으로 문질러 부드럽게 만든다.

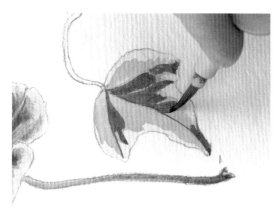

19 작은 잎의 초록은 색B로 옅게 칠한 뒤, 색F로 덧칠한다.

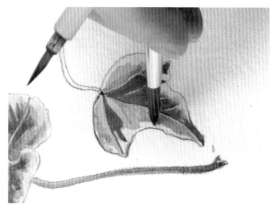

20 작은 잎의 윤곽선과 줄기의 빨간 부분을 색G로 그린다.

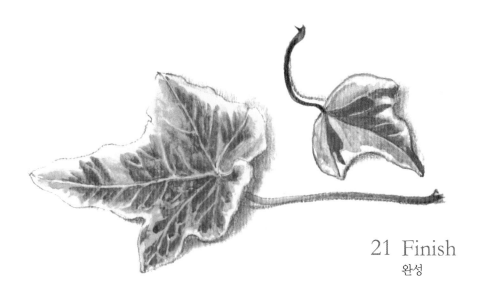

21 Finish
완성

해바라기

여름철 꽃이라고 하면 역시 해바라기다. 더위에 지치지 않고 활기차게 꽃을 피우는 모습에서 우리는 힘을 얻는다. 얼핏 그리기 어려워 보이지만 그리는 과정이 반복되기 때문에 꽃의 구조를 머릿속에 넣고 그리면 그리 어렵지 않다. 해바라기의 잎에는 광택이 없기 때문에 채색도 비교적 간단하다.

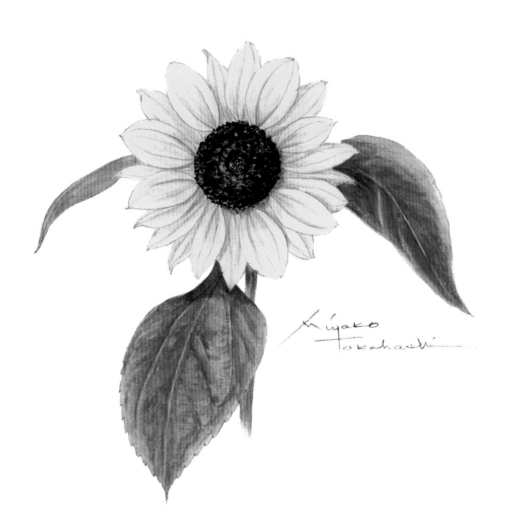

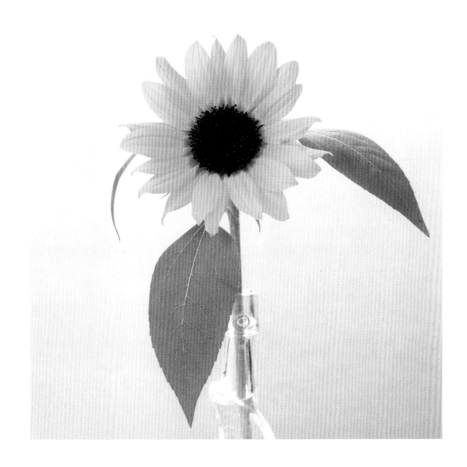

<center>꽃 의 구 조 와 특 징</center>

해바라기도 국화과 식물이기 때문에 코스모스(p.24)와 같은 구조로 이뤄져 있다. 한
가운데 갈색 부분이 진짜 꽃이다. 꽃으로의 역할이 끝나면 그 이후 큰 씨앗이 달린
다. 그 씨앗의 수만큼 꽃이 피는 것이다. 국화과의 꽃들은 똑똑하고 생명력 또한 대
단히 강하다.

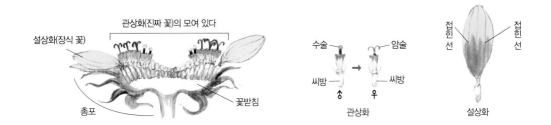

Step 1

스케치를 한다

꽃의 폭

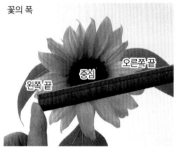

01 자로 해바라기 꽃의 세로 길이와 가로 폭을 잰다.

관상화가 모인 부분

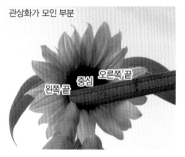

02 관상화가 모여 있는 부분의 세로 길이와 가로 폭도 잰다.

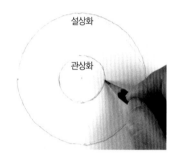

03 01과 02를 근거로 종이에 표시를 하고 설상화와 관상화 테두리를 원으로 표현한다.

04 겹친 꽃잎들 가장 위에 있는 꽃잎 8장의 중심선을 표시한다.

05 04를 기준으로 꽃잎의 접힌 선을 그린다.

Tip

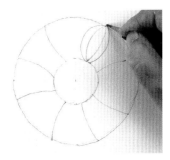

06 여기에 꽃잎의 윤곽을 그려 넣는다.

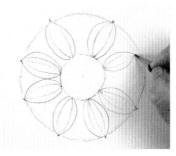

07 다른 꽃잎도 같은 방법으로 그린다.

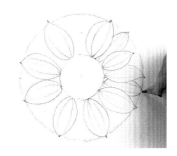

08 아래에 겹쳐진 꽃잎도 같은 방법으로 그린다.

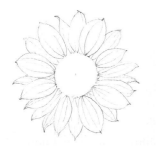

09 08의 꽃잎 사이를 메우듯이 다른 꽃잎을 채워 그린다.

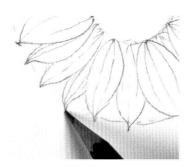

10 꽃잎의 끝부분 형태도 모델을 잘 관찰하며 그린다.

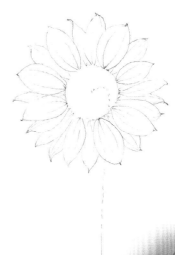

11 줄기를 그린다. 꽃에 가려서 보이지 않는 부분도 그리면 자연스러운 느낌으로 그릴 수 있다. (여분의 선은 나중에 지운다)

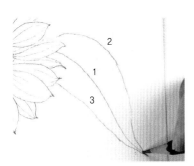

12 오른쪽 잎은 중심선(1)을 그리고 나서 윤곽선(2, 3)을 그린다.

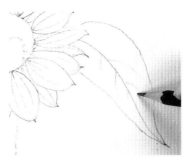

13 중심선에서 잎맥을 그린다.

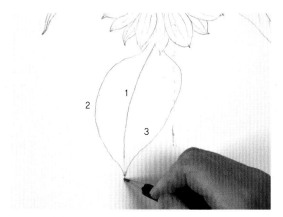

14 아래쪽 잎도 12와 같은 방법으로 그린다.

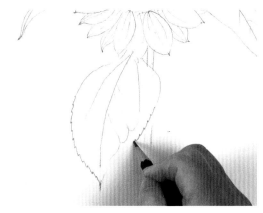

15 여분의 선은 지우개로 지운다.

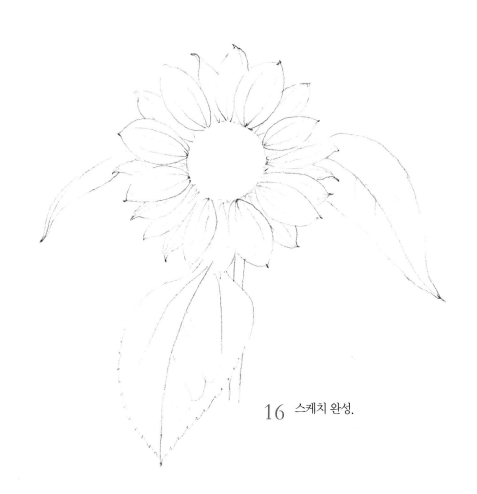

16 스케치 완성.

꽃잎을 색칠한다

색A ▶ 꽃 전체

퍼머넌트
옐로 레몬

색B ▶ 꽃잎의 진한 부분

퍼머넌트
옐로 딥

색C ▶ 관상화

번트 엄버 + 퀴나크리돈 + 아이보리 = ●
바이올렛 블랙

7 : 1 : 2

색D ▶ 관상화의 중심

아이보리
블랙

색E ▶ 그림자

샙 그린 + 퍼머넌트 = ●
바이올렛

5 : 5

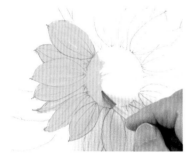

17 색A로 해바라기 꽃 전체를
칠한다.

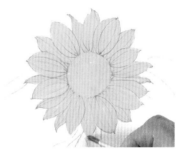

18 꽃 전체가 칠해졌다.

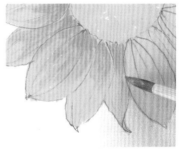

19 18이 마르고 나면 진하게 보
이는 부분을 색B로 칠한다.
색의 끝부분은 그러데이션
붓으로 덧칠한다.

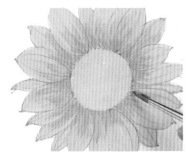

20 색B로 모든 꽃잎을 같은 방
식으로 칠한다.

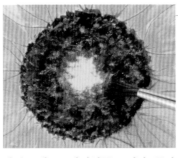

21 색C로 관상화를 그린다. 물감
을 조금 진하게 녹이고 붓의
물기를 조금 닦아내고 그리면
자연스러운 느낌이 된다.

Tip

티슈에 붓끝을 대고 수분을
제거한다.

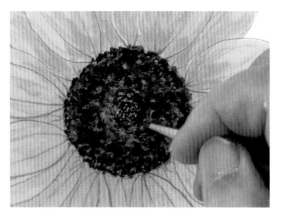

22 색D로 관상화의 중심을 그린다.

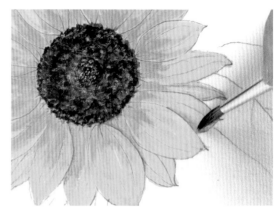

23 색E를 옅게 하여 꽃잎의 그림자를 그린다. 모델을 잘 관찰하고 어디에 그림자가 드리우는지 잘 확인하자.

24 이번에는 같은 색E로 꽃잎의 주름 부근에 생긴 그림자를 그려 넣는다.

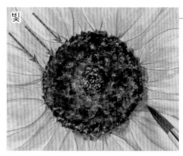

빛

Tip

25 같은 색E로 관상화 부근(도넛 형태)의 그림자를 그린다. 빛이 왼쪽 위에서 비스듬히 비추고 있기 때문에 그림자는 오른쪽 아래에 생긴다.

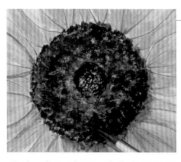

26 같은 색E로 관상화 부분의 그늘을 그린다. 그림자와 그늘을 바르게 그림으로써 입체감이 생긴다. 옆의 그림도 참고하자.

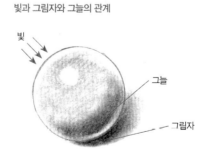

Tip

빛과 그림자와 그늘의 관계

빛

그늘

그림자

잎과 줄기를 색칠한다

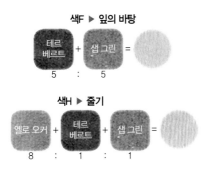

색F ▶ 잎의 바탕

테르
베르트 + 샙 그린 =

5 : 5

색H ▶ 줄기

옐로 오커 + 테르
베르트 + 샙 그린 =

8 : 1 : 1

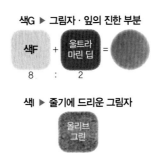

색G ▶ 그림자·잎의 진한 부분

색F + 울트라
마린 딥 =

8 : 2

색I ▶ 줄기에 드리운 그림자

올리브
그린

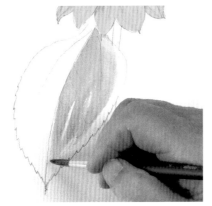

27 색F로 잎 전체를 옅게 칠해간다.

28 한가운데의 굵은 잎맥은 피해서 칠한다.

29 윤곽선에서 벗어나지 않도록 주의한다.

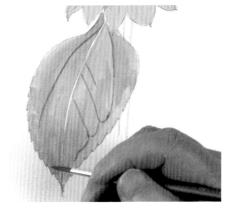

30 29가 마르면 색F로 잎맥을 진하게 그린다.

31 색F로 잎의 진하게 보이는 부분을 칠한다. 잎맥
주변은 진하게, 그리고 잎 끝은 옅게 칠한다.

32 잎맥에는 색F를 옅고 가볍게 칠한다.

꽃의 그림자

33 색G로 잎에 드리운 꽃의 그림자를 칠하고, 잎이
진하게 보이는 부분에 색G를 조금씩 겹쳐 칠해
질감을 연출한다.

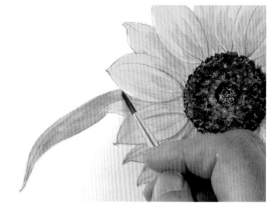

34 왼쪽의 작은 잎도 색F로 칠한다. 이 잎은 겹쳐
칠하지 않는다.

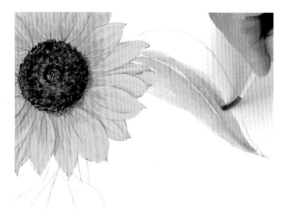

35 오른쪽의 잎 역시 색F로 바탕을 칠한다.

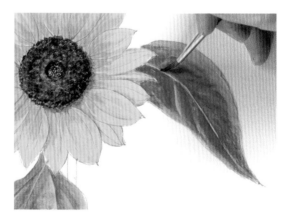

36 35가 마르면 색G로 진한 부분을 칠한다.

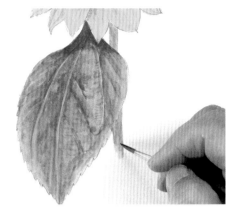

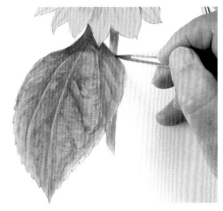

37 색H로 줄기를 칠한다. 줄기의 끝부분은 그러데 이션 붓으로 덧칠한다.

38 37이 마르면 색I로 어두운 부분을 칠한다.

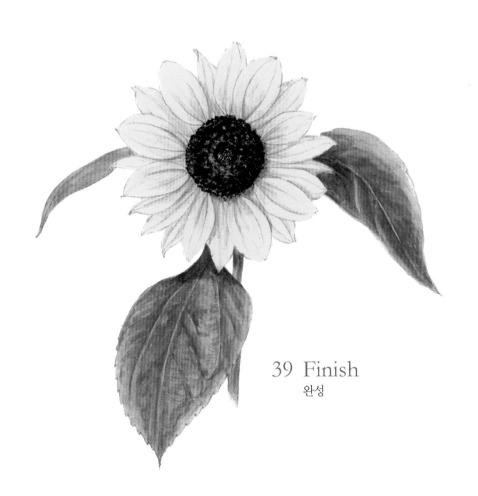

39 Finish
완성

튤립

가을에 구근을 심으면 봄에는 산뜻한 색의 꽃을 피우는 튤립. 역시 그리고 싶은 꽃 중 하나다. 이 꽃은 스케치도 간단하고 색의 변화도 풍부하기 때문에 채색도 즐겁다. 여러 가지 형태와 색상의 튤립을 나란히 그리는 것도 멋진 그림이 되겠지만, 튤립의 구조를 알기 위해 먼저 한 송이만 그리는 연습을 해보자.

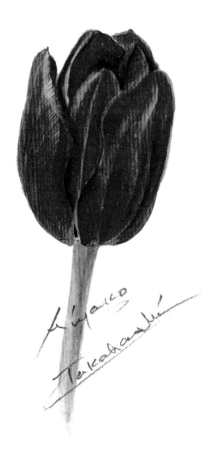

꽃 의 구 조 와 특 징

백합과의 튤립은 꽃잎이 6장으로 보이지만, 바깥쪽 3장(외화피편＝꽃받침이 변한 것)과 안쪽 3장(내화피편＝진짜 꽃잎)이 겹쳐져 구성되어 있다. 6장의 꽃잎이 어떻게 겹쳐져 있는지를 잘 관찰해야 한다. 채색할 때의 포인트는 꽃잎의 주름을 따라서 붓을 움직이는 것이다. 꽃잎의 중심부는 위아래로, 그 양쪽 옆은 비스듬히 위를 향하여 흐르고 있다.

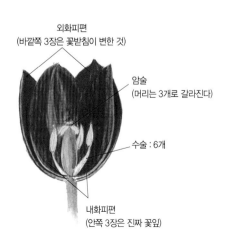

외화피편
(바깥쪽 3장은 꽃받침이 변한 것)

암술
(머리는 3개로 갈라진다)

수술 : 6개

내화피편
(안쪽 3장은 진짜 꽃잎)

Step 1

스케치를 한다

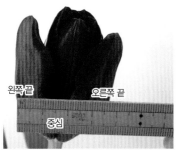

01 자로 튤립 꽃의 가로 폭을 잰다.

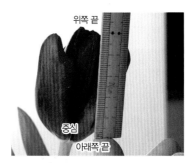

02 세로 길이도 잰다.

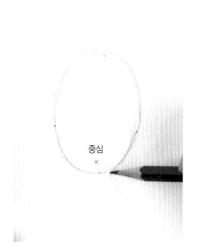

03 01과 02의 크기를 종이에 표시하고 튤립의 꽃을 대략적으로 그린다.

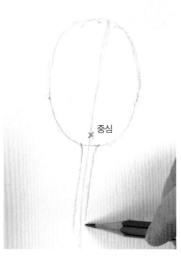

04 중심을 지나는 세로선을 긋고, 그것을 바탕으로 줄기를 그린다.

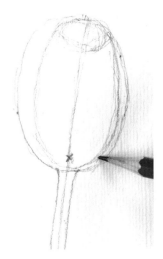

05 대략적인 선을 근거로 안쪽의 내화피편 전체의 형태를 그린다.

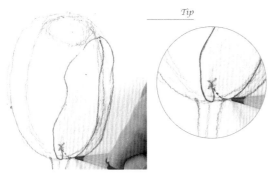

Tip

06 가장 바깥쪽 꽃잎의 윤곽을
중심에서부터 그린다.

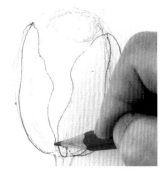

07 옆의 꽃잎도 그린다.

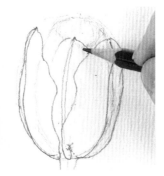

08 05의 선을 기준하여 내화피
편을 그린다.

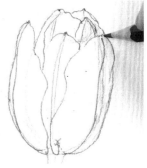

09 꽃잎이 어떻게 겹쳐 있는지
주의를 기울이면서 나머지
꽃잎도 그린다.

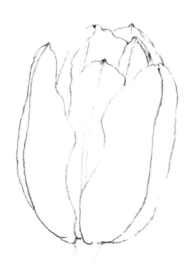

10 여분의 선을 지우개로 지우
면 스케치는 완성.

꽃을 색칠한다 1

색A ▶ 꽃잎

퀴나크리돈
스칼렛

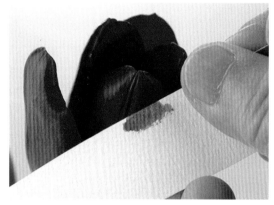

11 테스트 종이로 색감을 확인하고 나서 채색을 시작한다.

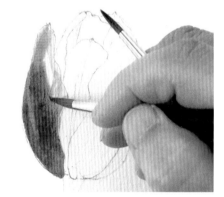

12 색A로 바깥쪽 꽃잎부터 칠한다. 그러데이션 붓으로 색의 끝을 한데 모으듯이 칠하자.

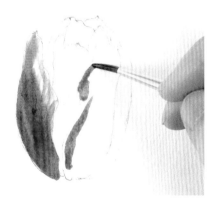

13 밝은 부분은 희게 남기고 칠해간다.

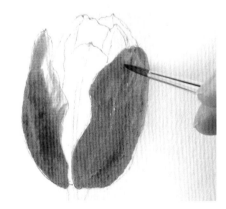

14 바깥쪽 꽃잎이 칠해졌나.

꽃을 색칠한다 2

색A ▶ 꽃잎

퀴나크리돈 스칼렛

색B ▶ 꽃잎의 어두운 부분①

퀴나크리돈 스칼렛 + 크림슨 레이크 =
8 : 2

색C ▶ 꽃잎의 어두운 부분②

크림슨 레이크 + 울트라 마린 딥 =
8 : 2

색D ▶ 꽃잎의 어두운 부분③

색C + 아이보리 블랙 =
8 : 2

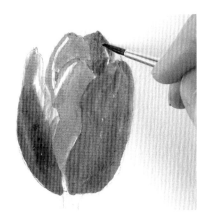

15 색A로 내화피편은 옅게 칠하고, 바깥쪽의 외화 피편은 다소 진하게 칠한다.

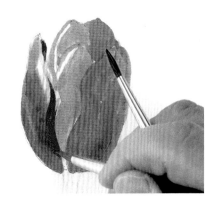

16 색B로 꽃잎 사이의 어두운 부분을 칠한다.

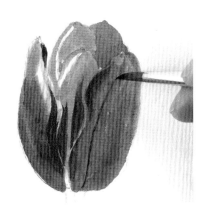

17 꽃잎의 진해 보이는 곳도 색B로 칠한다.

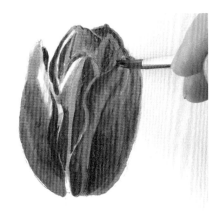

18 색B로 진하게 보이는 부분을 칠하고 나서 음영 을 준다.

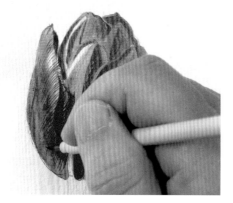

19 꽃잎의 주름을 그리고 그러데이션 붓으로 자연
스럽게 덧칠한다.

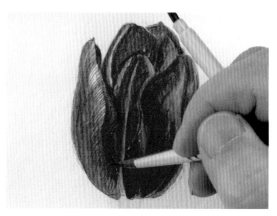

20 보다 진하게 보이는 부분은 색C로 조금씩 덧칠
하여 입체감을 연출한다.

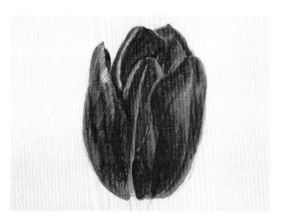

21 입체감이 생겼다.

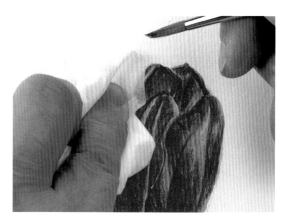

22 꽃잎의 가장 빛나는 부분은 그러데이션 붓으로
덧칠한 뒤 티슈로 눌러준다.

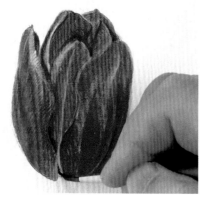

23 전체적인 균형을 보면서 색D로 음영을 준다.

Step 4

줄기를 색칠한다

색E ▶ 줄기

퍼머넌트
옐로 레몬 + 샙 그린 =
 5 : 5

색F ▶ 줄기의 진한 부분

샙 그린

24 색E로 줄기의 바탕을 옅게 칠한다.

25 24가 마르면 색F로 진하게 보이는 부분을 덧칠
한다.

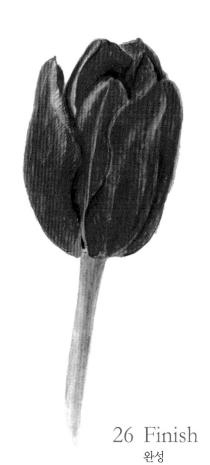

26 Finish
완성

수선화

내가 사는 곳 이즈에는 12월부터 수선화가 피기 시작한다. 겨울 꽃이 적은 시기, 늠름하고 청초하게 핀 모습을 보면 마음이 따스해진다. 흰 꽃을 그릴 때는 음영만 그리고 흰 종이의 흰색을 그대로 살리려고 한다. 발 빠르게 이른 봄을 자신에게 선물하는 마음으로 그려보자.

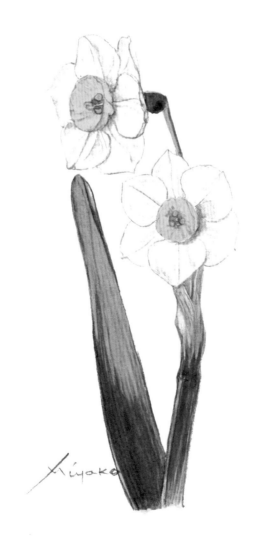

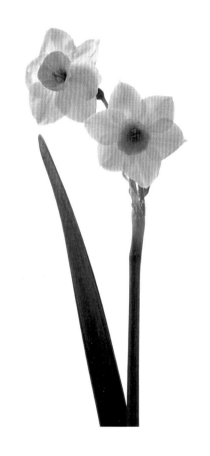

꽃 의 구 조 와 특 징

백합과의 튤립과 조금 비슷한 구조를 가진 수선화과의 수선화. 꽃잎 6장이 바깥쪽의 3장(외화피편)과 안쪽의 3장(내화피편)으로 바르게 겹쳐져 있는지를 확인하고서 그리자.

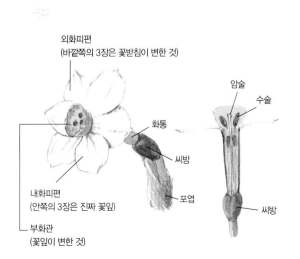

외화피편
(바깥쪽의 3장은 꽃받침이 변한 것)

암술

수술

화통

씨방

포엽

내화피편
(안쪽의 3장은 진짜 꽃잎)

부화관
(꽃잎이 변한 것)

씨방

스케치를 한다

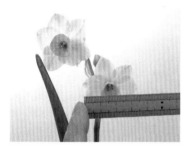

01 자로 수선화 두 송이의 세로 길이와 가로 폭을 잰다. 부화관의 크기도 잰다.

02 01을 기준으로 종이에 표시하고 수선화 두 송이를 대략적으로 그린다.

옆을 향한다

정면

03 부화관의 크기를 표시한다. 옆 방향의 꽃과 정면을 향하는 꽃 형태의 차이에 주의하자.

04 부화관에서 나온 화통과 씨방, 줄기를 그린다.

05 자로 수선화 전체의 길이를 잰다.

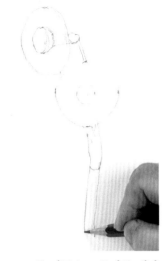 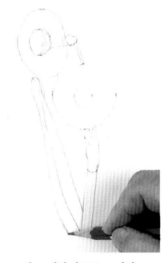

06 05를 기준으로 줄기를 대략
적으로 그린다.

07 잎도 대략적으로 그린다.

 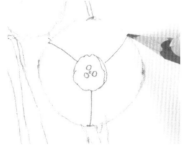 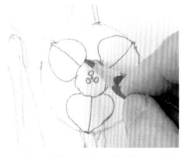

08 정면을 향하는 꽃의 수술을
그린다.

09 내화피편의 중심선을 그린다.

10 내화피편의 윤곽선을 그린다.

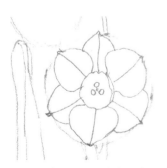

11 뒤에 있는 외화피편도 같은
방법으로 그린다.

12 옆을 향하는 꽃의 수술을 그
린다.

13 내화피편의 중심선과 윤곽선
을 그린다.

14 다른 내화피편도 같은 방법으로 그린다.

15 씨방과 줄기의 형태를 또렷이 한다.

16 06, 07의 선을 근거로 줄기와
　　잎의 형태를 또렷이 그린다.

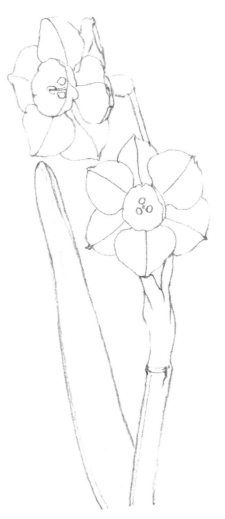

17 여분의 선을 지우개로 지우면
　　스케치는 완성.

꽃을 칠한다

색A ▶ 꽃잎의 그늘·그림자

아이보리 블랙 + 퍼머넌트 옐로 레몬 =

8 : 2

색B ▶ 부화관

퍼머넌트 옐로 레몬 + 퍼머넌트 옐로 딥 =

8 : 2

색C ▶ 부화관의 음영

샙 그린 + 퍼머넌트 바이올렛 =

5 : 5

색D ▶ 부화관의 중앙

샙 그린

색E ▶ 수술

퍼머넌트 옐로 딥

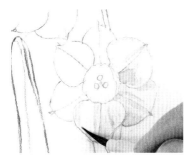

18 색A로 꽃잎의 그늘을 옅게 칠한다. 색의 끝에는 덧칠을 한다.

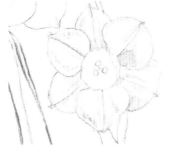

19 모든 꽃잎에 색A로 주의깊게 그늘을 그려 넣는다.

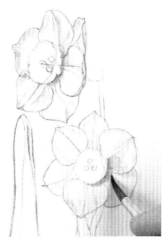

20 19가 마르면 부화관의 그림 자 부분에 색A를 다시 한 번 덧칠한다.

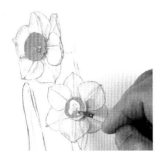

21 색B로 부화관을 칠한다.

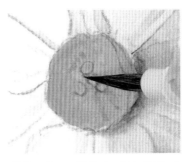

22 색C로 부화관 안의 주름 같 은 음영을 옅게 칠한다.

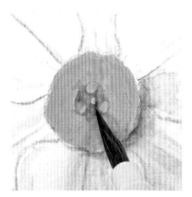

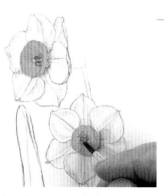

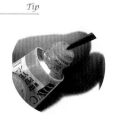

23 색D로 부화관 중앙의 초록 부분을 그려 넣는다.

24 색E를 튜브에서 직접 붓에 묻혀 수술을 그려 넣는다.

⟨ Step 3 ⟩

줄기와 잎을 색칠한다

색F ▶ 씨방 · 줄기 · 잎

샙 그린

색G ▶ 포엽

옐로 오커

색H ▶ 잎의 주름

샙 그린 + 테르 베로트 + 번트 엄버 =
4 : 4 : 2

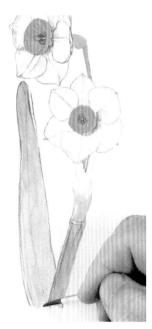

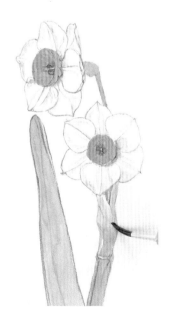

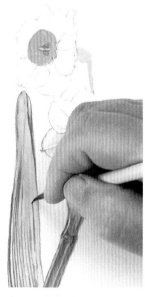

25 색F로 씨방, 줄기, 잎을 옅게 밑칠한다.

26 색G로 포엽을 옅게 칠한다.

27 색H로 잎의 가는 주름을 그린다.

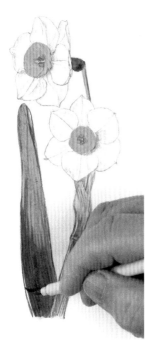

28 색F로 다시 한 번 전체적으
로 옅게 덧칠하고, 색H로 잎
이 달린 부분을 칠한다.

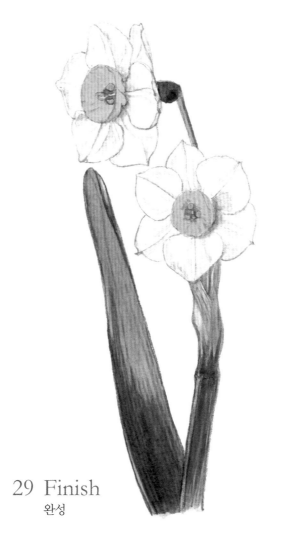

29 Finish
완성

개양귀비

꽃집에서 말하는 개양귀비는 일반적으로 아이슬란드 포피를 가리킨다. 일본에서는 히나게시, 중국에서는 우미인초, 프랑스에서는 코쿠리코, 스페인에서는 아마포라, 이탈리아에서는 파파베로로 여러 나라에서 다양한 이름으로 불리고 있다. 이렇듯 세계적으로 사랑받는 개양귀비를 그려보자.

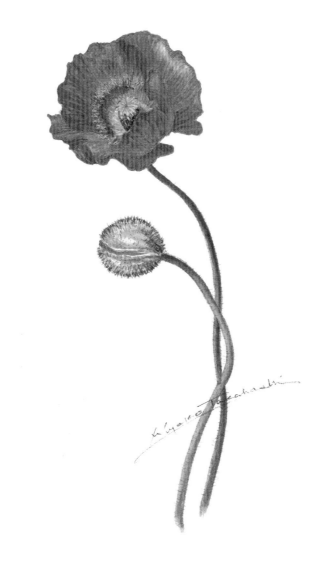

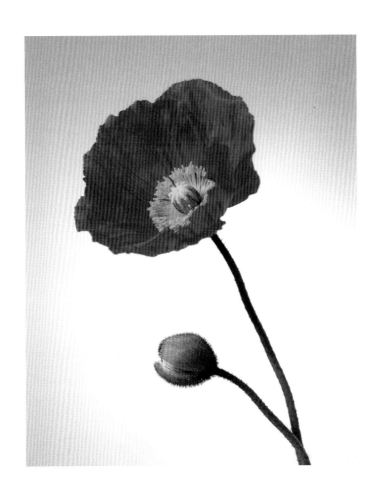

꽃 의 구 조 와 특 징

개양귀비처럼 양귀비과 꽃은 기본적
으로 꽃잎이 4장이다. 최근에는 8겹도
흔해졌지만, 단순한 4장짜리 그림이
그리기 쉽다. 이 모델처럼 솜털이 잔
뜩 난 꽃받침이 떨어진 지 얼마 되지
않은 상태에서 채색하는 경우에는 꽃
잎을 쭈글쭈글하게 표현하자. 왜냐하
면 꽃봉오리 안에 있을 때 꽃잎이 접
혀 있어 쭈글쭈글해지기 때문이다.

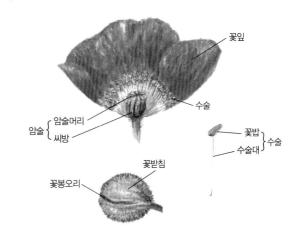

꽃잎

수술

암술머리
암술 {
씨방

꽃밥
수술대 } 수술

꽃받침
꽃봉오리

Step 1

스케치를 한다

01 자로 개양귀비 꽃봉오리의 크기와 줄기의 길이를 잰다.

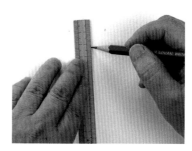

02 01의 치수대로 도화지에 개양귀비의 꽃봉오리 둘레를 표시한다.

03 02에서 그린 꽃봉오리에 줄기의 위치를 표시한다.

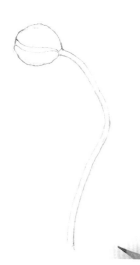

04 03을 기준으로 꽃봉오리와 줄기를 그린다.

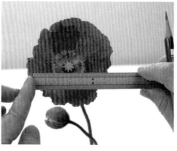

05 개양귀비 꽃의 크기를 자로 잰다.

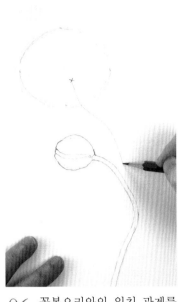

07 개양귀비 암술의 형태를 그
린다.

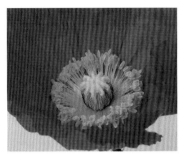

08 암술과 수술의 형태를 세심
하게 관찰한다.

06 꽃봉오리와의 위치 관계를
측정하고, 종이에 꽃과 줄기
의 위치를 표시한다.

09-1

09-2

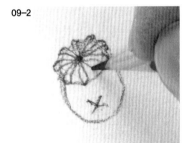

09 암술의 세부 형태를 그린다.

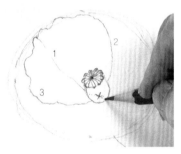

10 꽃잎을 그린다. 먼저 중심선
(1)을 그리고 나서 윤곽선(2,
3)을 그린다.

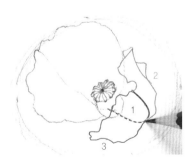

11 다른 꽃잎도 그린다. 역시 중
심선(1)을 그리고 나서 윤곽
선(2, 3)을 그린다.

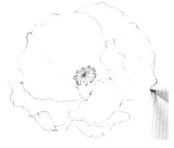

12 다른 꽃잎도 같은 방법으로
한 장, 한 장 그려간다.

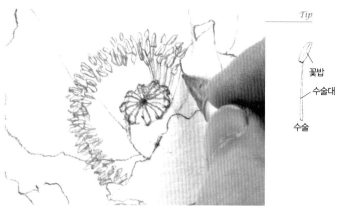

Tip

꽃밥
수술대

수술

13 수술은 끝에 꽃밥만 한꺼번에 그린다. 그 이후에
 암술 주위에 연결되도록 수술대로 연결한다. 수
 술대의 수는 정확히 일치하지 않아도 된다.

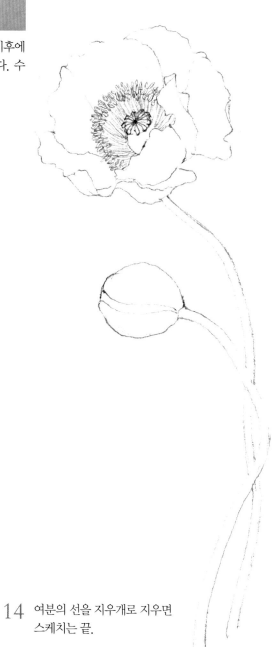

14 여분의 선을 지우개로 지우면
 스케치는 끝.

꽃을 색칠한다

색A ▶ 수술 · 암술

퍼머넌트
옐로 레몬

색B ▶ 꽃잎 바탕 · 수술

퍼머넌트
옐로 딥

색C ▶ 꽃잎의 진한 부분①

오페라

색D ▶ 꽃잎의 진한 부분②

퍼머넌트 옐로 딥 + 오페라 =

5 : 5

색E ▶ 암술 주변

퍼머넌트 그린 No. 1 + 퍼머넌트 옐로 레몬 =

7 : 3

색F ▶ 암술 · 수술의 그림자

번트 엄버 + 아이보리 블랙 =

8 : 2

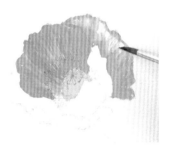

15 색A로 수술과 암술을 칠하고 말린 뒤, 색B로 꽃잎의 바탕을 칠한다.

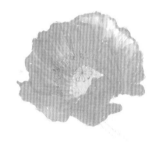

16 밝은 부분은 하얗게 남겨둔다.

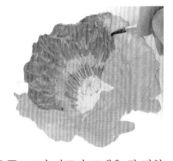

17 16이 마르면 모델을 잘 관찰하며 색C로 꽃잎의 짙은 부분을 칠한다.

Tip 투명 수채 물감이라면 효과적으로 표현할 수 있다. 밑칠이 비쳐 보인다.

노란색　　분홍색

주황색
(겹쳐진 곳)

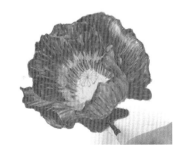

18 색D로 꽃잎의 더욱 진한 부분을 칠한다.

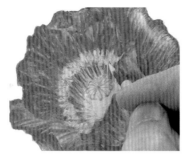 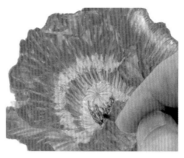 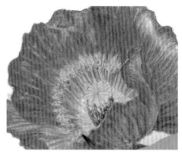

19 색B를 튜브에서 붓에 직접 묻혀 수술의 꽃밥을 칠한다.

20 색E로 암술 주위에 연두색을 넣고 색F로 암술을 칠한다.

21 색F로 가는 수술의 그림자를 옅게 칠한다.

Tip

Step 3

줄기 · 그 외의 부분을 색칠한다

색G ▶ 꽃봉오리의 바탕	색H ▶ 꽃봉오리의 진한 부분	색I ▶ 꽃봉오리의 갈라진 부분
퍼머넌트 옐로 레몬	퍼머넌트 그린 No. 1	퍼머넌트 옐로 딥 + 오페라 =
		5 : 5

색J ▶ 솜털	색K ▶ 줄기의 바탕	색L ▶ 줄기의 진한 부분
번트 엄버 + 아이보리 블랙 =	샤프 다린 + 올리브 그린 =	색K + 울트라 마린 딥 =
8 : 2	8 : 2	8 : 2

22 색G로 꽃봉오리의 바탕을 옅게 칠하고 마른 뒤에 색H로 진한 부분을 칠한다.

23 색I로 꽃봉오리의 갈라진 면을 칠한다.

24 물기를 없앤 붓에 색J를 묻혀 가느다란 솜털을 그려 넣는다.

25 색K로 줄기의 바탕을 칠하고
 마른 뒤에 색L로 진한 부분
 에 겹쳐 칠한다.

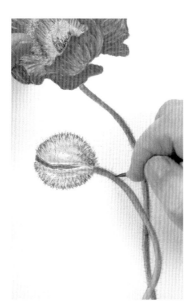

26 물기를 없앤 붓에 색J를 묻혀
 가느다란 솜털을 그려 넣는다.

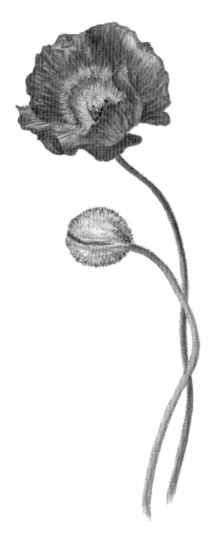

27 Finish
 완성

장미

마지막은 가장 어려운 장미에 도전해보자. 정성껏 시간을 들여서 끈기 있게 음영을 주는 것이 포인트다. 많은 사람에게 사랑받는 장미를 그릴 수 있게 된다면 자수나 도자기의 그림에도 응용할 수 있어 즐겁다. 또한 원예를 좋아하는 분이라면 자신이 키운 장미의 초상화를 그려주자.

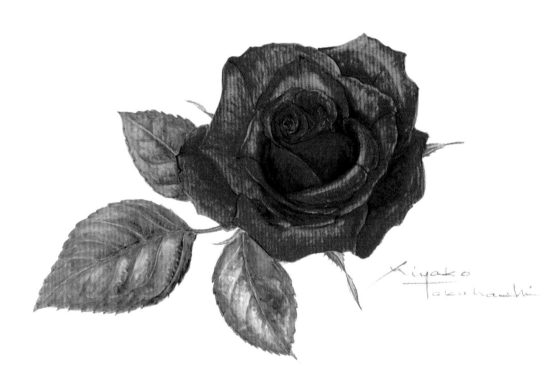

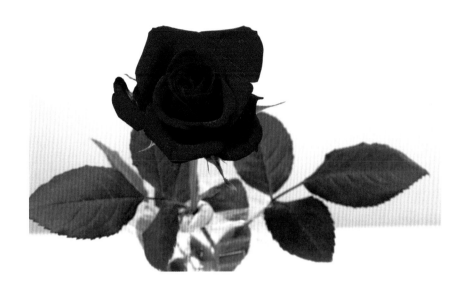

꽃 의 구 조 와 특 징

모던로즈는 밖에서는 꽃 속이 보이지 않지만, 아래 그림을 보면 알 수 있듯이, 모든 꽃잎이 꽃의 중심에서 나온다. 그 때문에 밖에서 보이는 것만 그리면 사실과 다르게 그려질 수 있다. 반드시 꽃이 달린 중심(수술, 암술의 부분)에 ×표시를 하고 거기서 꽃잎의 중심선을 그리자.

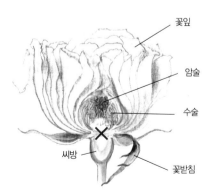

스케치를 한다

01 자로 장미꽃의 세로 길이와
 가로 폭을 잰다.

02 01을 기준으로 종이에 표시
 를 하고 장미꽃의 바깥 둘레
 를 대략적으로 그린다.

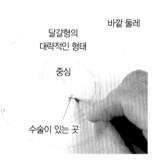

03 모델을 잘 관찰하고 꽃의 한가
 운데 피지 않은 부분을 가볍게
 달걀형으로 표시한다. 그 달
 걀형 안에 수술이 달린 부분의
 위치에 ×표시를 한다.

Tip

04 03을 기준으로 달걀형의 가
 장 위쪽 부분을 그린다.

05 달걀형 안의 꽃잎을 한 장씩
 그려간다.

06 달걀형에 한 장, 한 장 옷을 입혀가듯이 그린다.

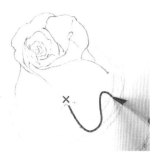

07 벌어진 꽃잎을 그리는데, 처음에 ×표시에서 뻗은 중심선을 그린다.

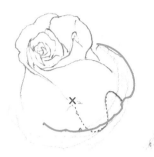

08 다음에 07의 중심선을 기준으로 윤곽선을 그린다.

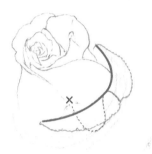

09 08의 윤곽선을 기준으로 보수선을 그린다.

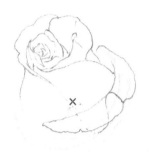

10 벌어진 꽃잎을 그린다.

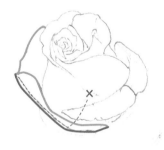

11 다른 꽃잎도 중심선, 윤곽선, 보수선을 그려 그린다.

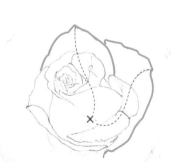

12 바깥에 있는 꽃잎도 같은 방식으로 그린다.

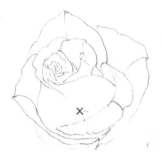

13 이것으로 4장의 벌어진 꽃잎이 그려졌다.

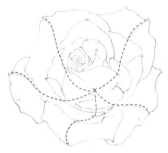

14 여기에 바깥쪽의 4장의 꽃잎도 중심선, 윤곽선, 보수선을 그려 그린다.

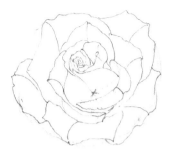

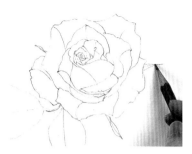

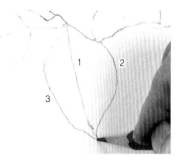

15 모든 꽃잎이 그려졌다.

16 꽃 아래에 보이는 꽃받침을 그린다.

17 잎은 중심선(1)을 그리고 나서 윤곽선(2, 3)을 대략적으로 그린다.

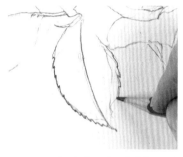

18 17의 잎에 굵은 잎맥을 그리고 들쭉날쭉한 테두리도 그린다.

19 나머지 잎맥을 그려 넣는다.

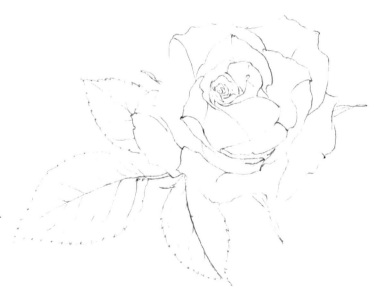

20 여분의 선을 지우개로 지우면 스케치는 완성.

꽃을 색칠한다 1

색A ▶ 옅은 부분 색B ▶ 조금 진한 부분

퀴나크리돈 스칼렛 퀴나크리돈 스칼렛 + 크림슨 레이크 =

7 : 3

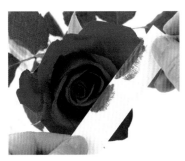

21 테스트 종이를 이용해 모델 꽃과 색을 맞춰가며 색을 만든다.

22 색A로 색이 옅은 곳부터 칠한다. 광택이 있는 부분은 희게 남긴다.

23 22가 마르지 않은 동안에 그러데이션 붓으로 광택이 있는 부분을 덧칠한다.

24-1

24-2

24 색B로 조금 진한 색의 꽃잎을 칠한다.

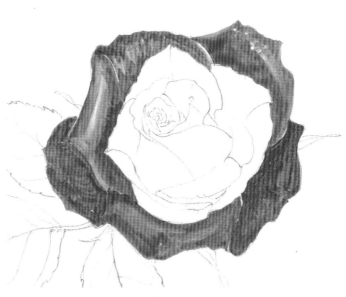

25 바깥쪽 꽃잎을 모두 칠했다.

꽃을 색칠한다2

색A ▶ 옅은 부분

색B ▶ 조금 진한 부분

색C ▶ 음영

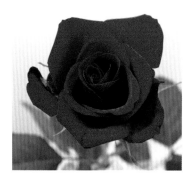

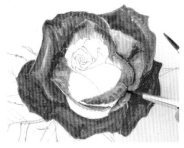

26 색B로 안쪽의 꽃잎도 칠한다. 광택이 있는 부분은 그러데이션 붓으로 덧칠하면서 칠해나간다.

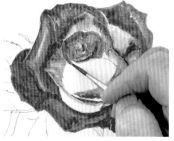

27 달걀형의 꽃 중심부도 색A로 칠한다. 색이 진한 부분은 색B로 칠한다.

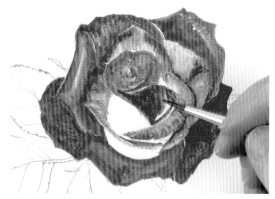

28 색B의 퀴나크리돈 스칼렛과 크림슨 레이크의 배합을 달리하여 색칠하며 색감에 변화를 준다.

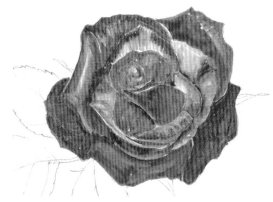

29 꽃 전체가 칠해졌다.

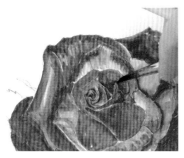

30 색C로 꽃잎과 꽃잎 사이에 음영을 준다.

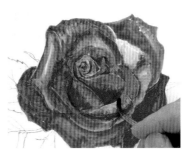

31 음영을 넣어 입체감을 연출 한다.

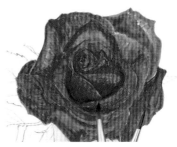

32 음영과 어우러지도록 색B로 꽃잎을 덧칠한다.

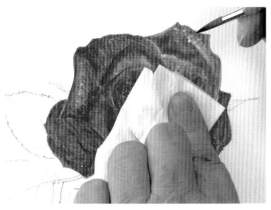

33 꽃잎의 가장 빛나는 부분은 물을 묻힌 붓으로 칠 한 뒤 티슈로 닦아낸다.

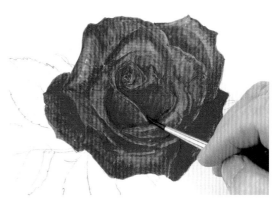

34 색C의 배합을 달리하여 다시 음영을 칠해간다.

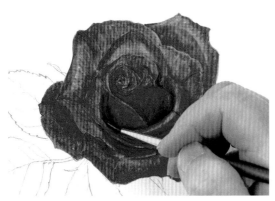

35 다시 색B를 음영과 어우러지듯이 전체에 덧칠 한다.

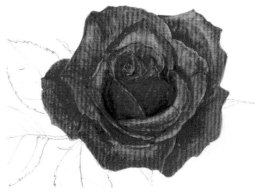

36 꽃이 칠해졌다.

$$\boxed{Step\ 4}$$

잎을 색칠한다

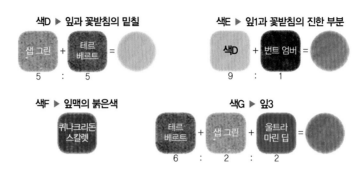

색D ▶ 잎과 꽃받침의 밑칠
샙 그린 + 테르 베르트 =
5 : 5

색E ▶ 잎1과 꽃받침의 진한 부분
색D + 번트 엄버 =
9 : 1

색F ▶ 잎맥의 붉은색
퀴나크리돈 스칼렛

색G ▶ 잎3
테르 베르트 + 샙 그린 + 울트라 마린 딥 =
6 : 2 : 2

37 모델에 테스트 종이를 대고 색을 만든다.

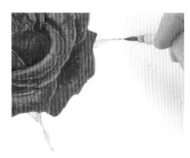

38 색D로 꽃받침을 옅게 밑칠 한다.

39 38이 마르면 색E로 색이 진한 부분을 덧칠한다.

40 색D로 잎1을 칠한다.

41 광택이 있는 부분은 의식하며 옅게 칠한다.

42 잎1의 위쪽 절반은 잎맥을 하얗게 남긴다.

43 색E로 잎1 색의 진한 부분을 칠한다. 잎맥을 따라서 칠하기 시작한다.

44 색E로 잎맥을 피하면서 칠한다. 그러데이션 붓을 사용하여 색의 경계를 어우른다.

45 색이 진한 부분과 옅은 부분을 잘 관찰하고 칠한다.

46 잎맥에서 가지 쪽으로 붉게 보이는 부분은 색F로 옅게 칠한다. 잎2도 같은 방법으로 칠한다.

47 잎3은 색G로 잎맥을 피하면서 옅게 밑칠한다.

48 서서히 진한 부분도 칠해간다. 광택이 있는 부분은 하얗게 남기도록 한다.

49 잎맥의 붉은 부분을 색F로 옅게 칠하여 표현한다.

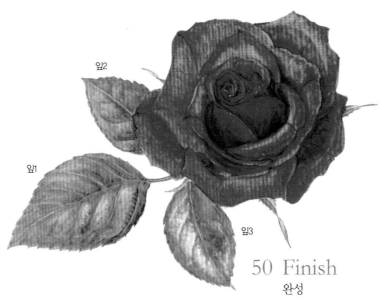

잎2

잎1

잎3

50 Finish
완성

다카하시 미야코 갤러리

『그리고 싶은 예쁜 꽃』어떠셨습니까?

처음에는 생각처럼 잘 되지 않아도 조금씩 연습하면 반드시 멋진 꽃을 그릴 수 있게 될 것입니다.

이 책에서 꽃을 그리는 즐거움을 체험하고, 더 높은 수준의 단계로 나가시길 바랍니다.

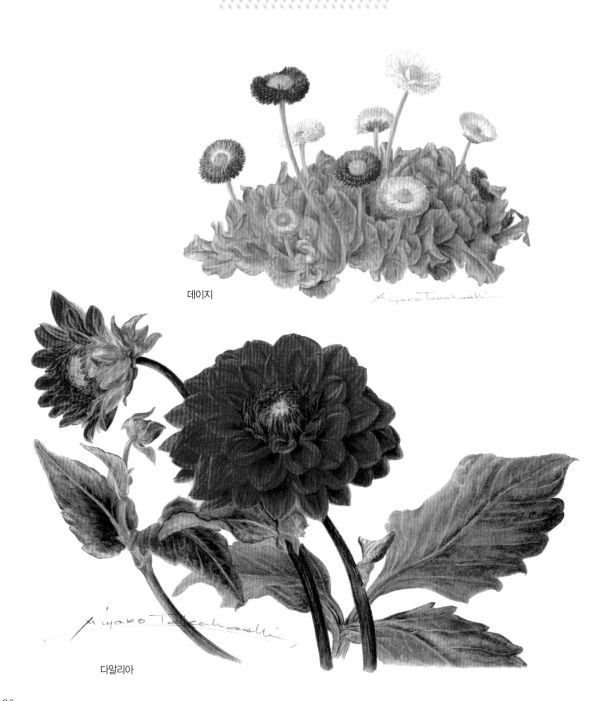

데이지

다알리아

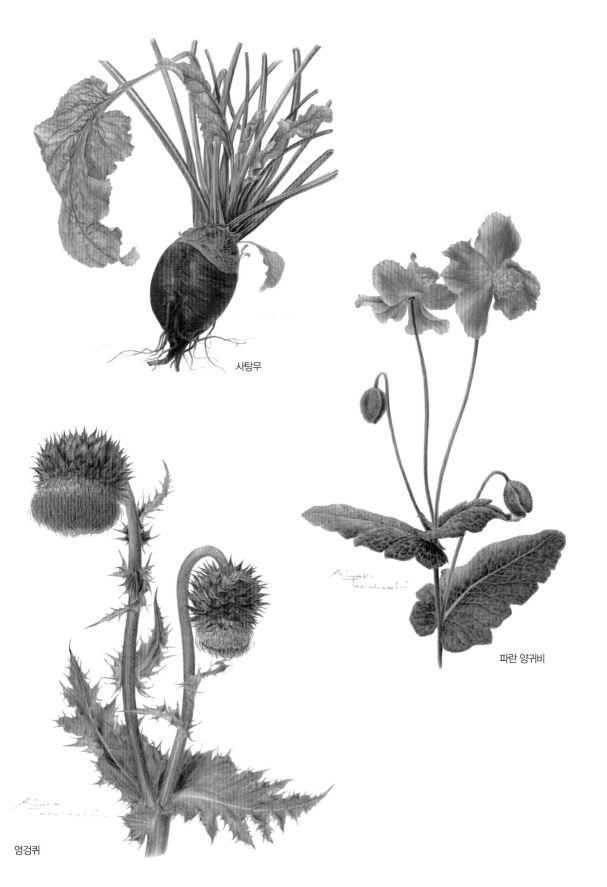

사탕무

파란 양귀비

엉겅퀴

컬러링용 스케치

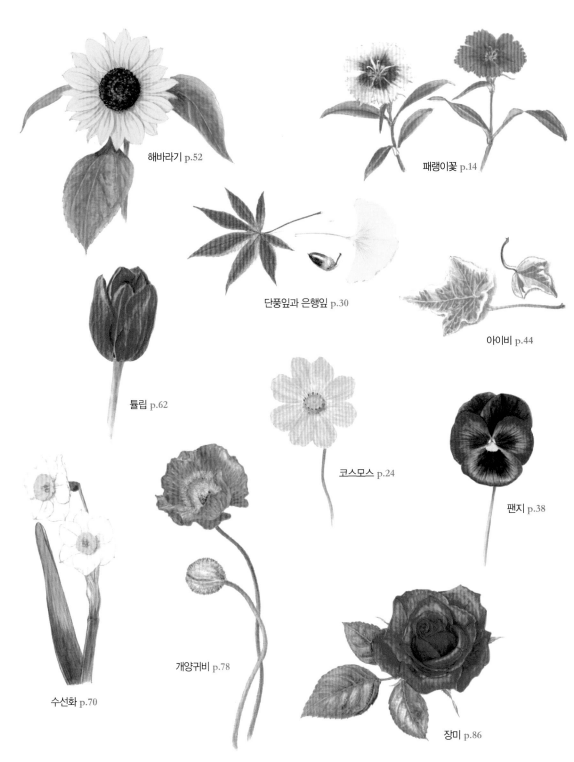

해바라기 p.52

패랭이꽃 p.14

단풍잎과 은행잎 p.30

아이비 p.44

튤립 p.62

코스모스 p.24

팬지 p.38

수선화 p.70

개양귀비 p.78

장미 p.86

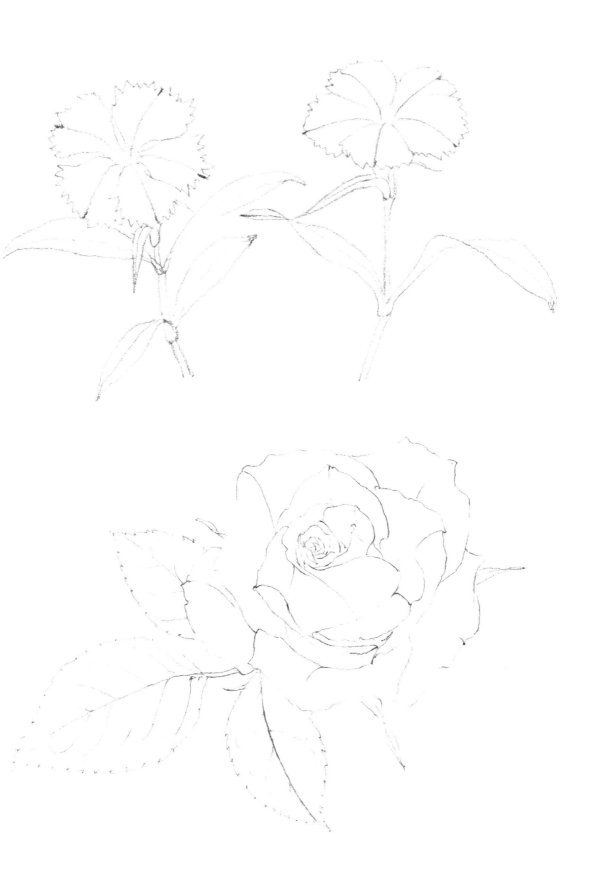

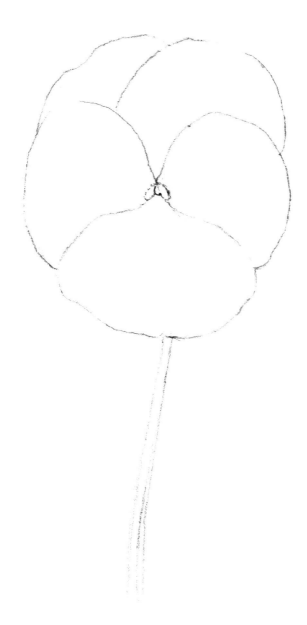

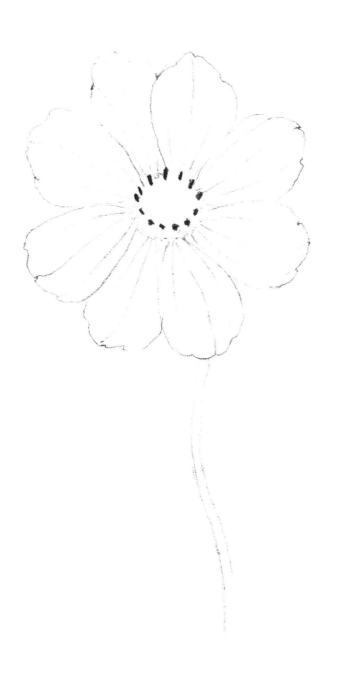

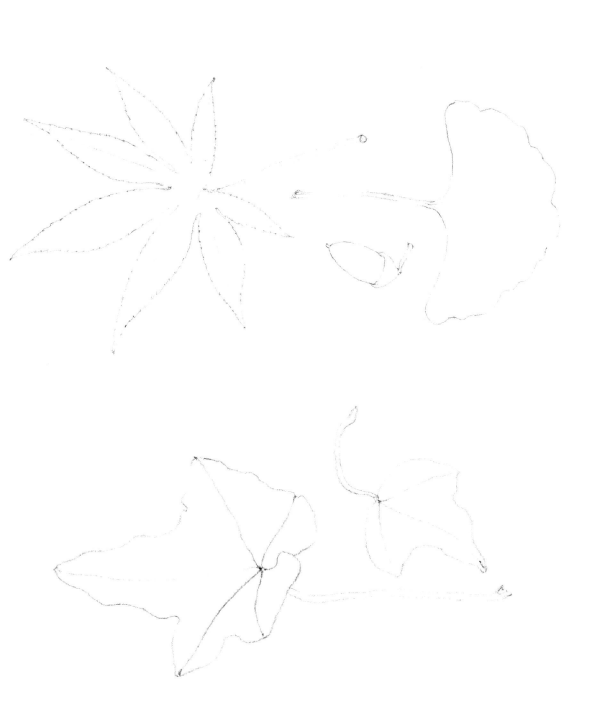

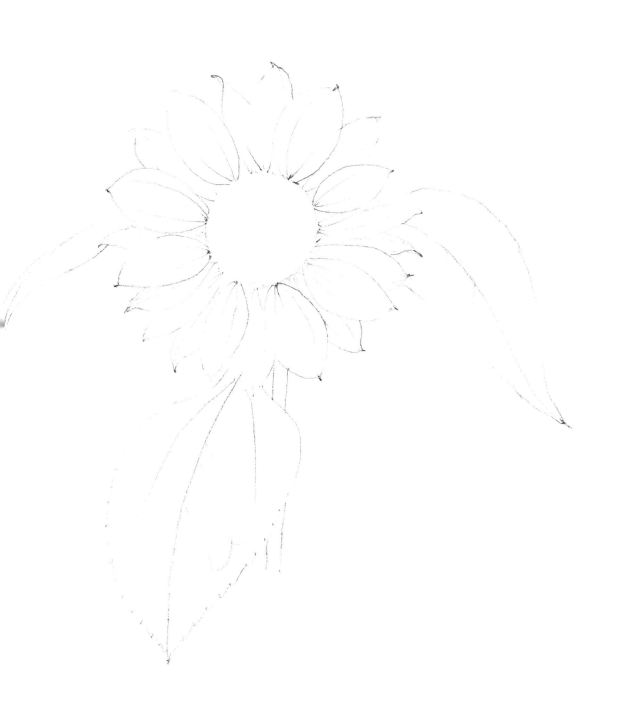

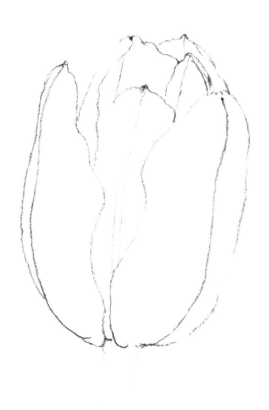

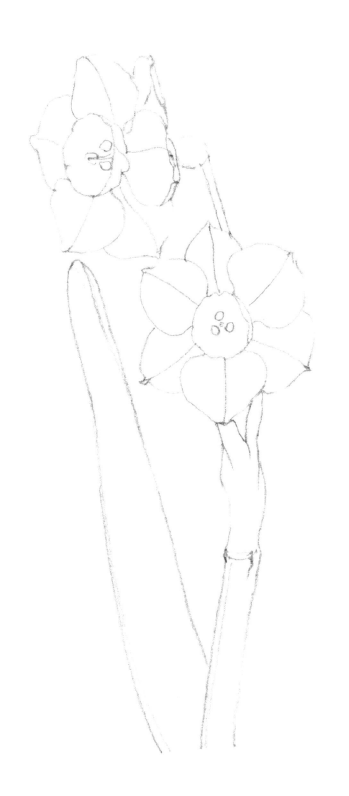

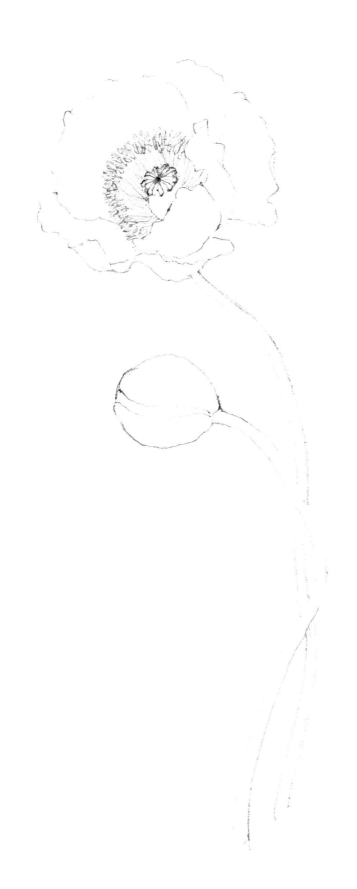

그리고 싶은 예쁜 꽃

초판 인쇄 2017년 5월 10일
초판 발행 2017년 5월 20일

지은이 | 다카하시 미야코
옮긴이 | 박재현
펴낸인 | 안창근
마케팅 | 민경조
기획 · 편집 | 안성희
디자인 | 조성미
펴낸곳 | 아트인북
출판등록 | 2013년 10월 11일 제2013-000297호
주소 | 서울특별시 마포구 동교로22길 22, 301
전화 | 02 996 0715
팩스 | 02 996 0718
homepage | www.koryobook.co.kr
e-mail | koryo81@hanmail.net
facebook | www.facebook.com/artinbooks

ISBN 979-11-951325-7-7 03650